世界名畫家全集　何政廣主編

普桑 Poussin

藝術家出版社

法國古典畫象徵

普桑
Poussin

何政廣◉主編

藝術家出版社

目　錄

前言

　　尼科拉・普桑（Nicolas Poussin 一五九四～一六六五年）是法國十七世紀古典主義繪畫出類拔萃的人物。古典主義是歐洲文藝復興運動之後出現的一個重要文藝思潮，它是繼古羅馬賀拉斯的古典主義之後的一千七百年，再度以希臘古典藝術爲典範，因此亦稱爲「新古典主義」。十七世紀的法國，古典主義提出了最有系統化的美學主張，深深影響了當時歐洲藝術與文學。

　　普桑生於法國諾曼第地方，從小酷愛繪畫。十八歲在當地教堂創作宗教畫受到歡迎，堅定了他追求繪畫事業的決心。一六一三年赴巴黎學畫，一六二四年因嚮往古希臘羅馬藝術而到羅馬，展開豐富的藝術創作生活。羅馬的雕刻和碑銘豐富了他的想像力，使他日後刻畫出英雄形象和完美人物。在羅馬時期，普桑努力鑽研拉斐爾、提香的名作，把古典形式美運用到自己作品中，給人一種莊嚴典雅的感覺。

　　在法國國王路易十三的一再邀請下，普桑於一六四○年回到巴黎。此時的他才華畢露，在義大利和法國都聲名顯赫，尤其受到巴黎年輕藝術家的歡迎。但是兩年後，他又回到羅馬。因爲他不願作一個宮廷畫家而束縛了自己的創造力，再加上他有了法裔義大利人的妻子安娜-瑪麗，且此時寵愛普桑的路易十三大臣黎賽琉又去世，他便打消重返祖國的意念，而在羅馬度過後半生。

　　普桑在巴黎生活兩年，時間雖短暫，但對他的藝術生涯來說卻具有關鍵性的重要意義。巴黎之行活躍了當時法國畫壇，並衝擊流行的巴洛克藝術，鼓舞堅持古典主義的畫家，使普桑很快成爲此派的領袖。普桑定居羅馬後，繼續創作神話、歷史和聖經題材的作品，同時也對過去注意的事物重新思考。例如他在回顧十七世紀三十年代所畫的〈阿卡迪亞牧人〉時，在五十年代初創作新構圖的油畫，此即後來成爲他最著名的作品之一。

　　阿卡迪亞是希臘傳說中的幸福樂土，普桑畫中表現三個穿著古典衣服的牧羊人，路過這裡時遇到一座古墓，發現墓碑上刻有：「牧人們，如你們一樣，我生長在阿卡迪亞，生長在這生活如是溫柔的鄉土！如你們一樣，我體驗過幸福，而如我一樣，你們將死亡。」年長的牧人指著銘文辨認，左邊一位年輕牧人伏在墓旁觀望，右邊一位年輕牧人向站在旁邊的女人對話。這三位牧人好像哲學家一樣在探討生死的問題，而那位女子則以一種超然的姿態沉靜站立，也許她是永恆自然和理智的化身，象徵徹悟萬物萬事的智者。此畫反映普桑追求世外桃源的思想，他希望透過理性的藝術喚起人類的良知。

　　普桑的傑出創作爲法國繪畫史寫下燦爛一頁。他雖在義大利度過主要的創作生涯，但他吸取義大利古代藝術時始終保有法國民族的藝術傳統，而創造了充滿詩意的新古典主義。他的偉大正是在於對傳統的借鑑和藝術的獨創。

EFFIGIES NICOLAI
YENSIS PICTORIS.
ROMÆ.

法國古典畫象徵
普桑的生涯與藝術

　　舉世公認爲十七世紀法國最偉大畫家之一的尼科拉・普桑
（Nicolas Poussin 一五九四～一六六五年），繪畫作品中規序與平
衡的特質，使其明顯有別於巴洛克盛行時期其他虛華誇飾的畫
家，長久以來被世人視爲法國古典主義繪畫的奠基人及傑出代表
人物。

　　普桑作品多以神話、宗教和歷史故事爲題材，並補以自然景
色的描寫，構圖嚴謹，氣氛寧靜，富有田園詩般的抒情味道，他
的風景畫成爲法國民族風景畫的基礎，在風格上是十七世紀典型
的古典主義，並對歐洲浪漫主義風景畫產生重大影響。代表作品
有〈阿波羅與繆斯〉、〈在井邊的依萊瑟與瑞貝卡〉、〈所羅門王的
審判〉、〈阿卡迪亞牧人〉和「四季」組畫等。

繪畫成型期

　　不同於其他承襲父業而從小學畫的古典畫家，一五九四年出
生於法國諾曼第地方的普桑，十七歲才開始習畫，並受到曾旅居
義大利的繪畫啓蒙教師昆丹・法林（Quentin Varin）的影響，對

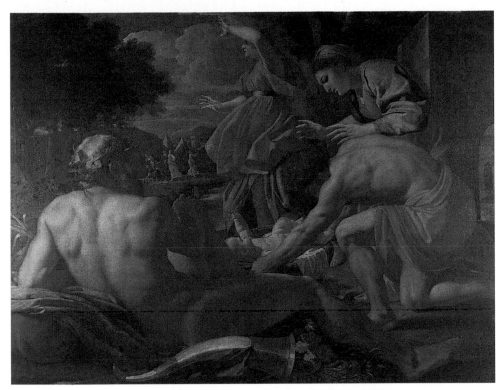

被遺棄在河中的摩西　　1624 年　　油畫　　114×196cm　　德國德勒斯登國立美術館藏

義大利繪畫產生強烈嚮往。一六一二年，時年十八歲的普桑不顧
父母反對出發到巴黎，幾經轉折後，終於在一六二四年遷居羅馬。
從習畫之初即深受義大利繪畫影響的普桑，移居羅馬後，更致力
於研究當地的繪畫收藏，從拉斐爾到提香，並兼及希臘、羅馬古
典藝術。

　　有關三十歲以前普桑的史料幾乎付之闕如，從他於諾曼第出
生到一六二四年抵達羅馬，這中間僅有少數的紀錄存留下來，而
且也沒有任何一幅畫可確認為是他的作品。但他於羅馬定居時，
就已經是小有名氣的畫家，且在開創自己的事業途中，也面臨一
些個人的難題。他曾師從於不同的師門，經歷過幾次未達目的地
的旅行，並且與各階層和各地的人們接觸。但是他的文化透視，

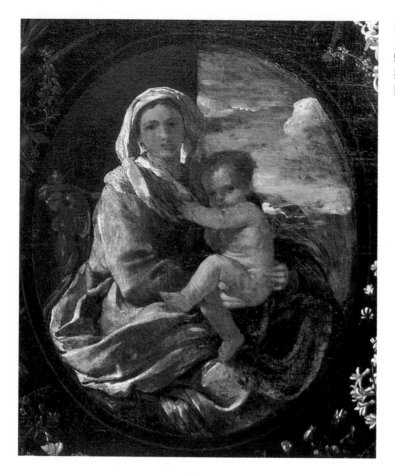

聖母與聖嬰
1625～1627年　油畫
58.5×49.5cm
英國布萊頓普瑞斯頓
莊園藏

則來自於良好的教育與時機的賜予。在當時亨利四世統治下的盧
昂（Rouen）、巴黎和楓丹白露，仍由來自義大利北部的畫家主控
繪畫潮流，並盛行他們傳入的形式主義趨向與技巧。抵達義大利
後的普桑，其繪畫與思想當然不斷在發展，但卻是遵循著早在法
國就已成形的路線。

　　普桑的父親勤・普桑（Jean Poussin）來自於史瓦松地區的一
個公證人家族，宗教戰爭期間加入亨利・德・那法瑞的軍隊。戰
後，他與維農治安推事之女、律師的寡婦——瑪麗・德拉斯蒙（Marie
Delaisement）結婚，並退休至賽茵山谷的大市鎮安德萊（Les
Andelys）附近的一處小社區。一五九四年他們的兒子尼科拉・普

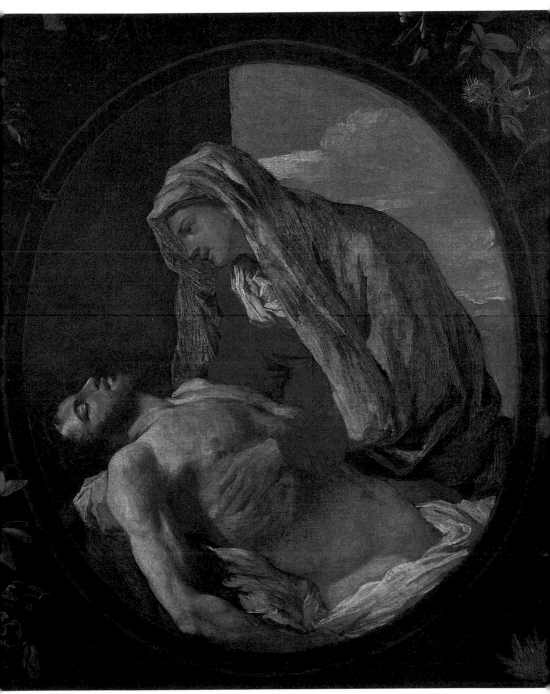

聖母憐子圖　1625～1627 年　油畫　49×40cm　薛堡湯瑪斯・亨利美術館藏

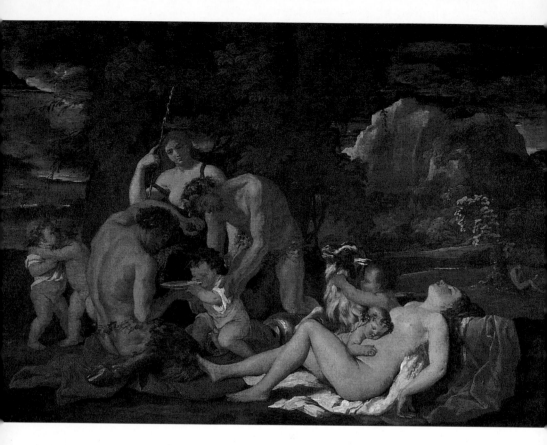

桑，便誕生於維拉斯。普桑一家雖並非如其一向宣稱的系出名門，
但他們卻真的與法律界有力人士和上流社會互有交往。他們是屬
於地方，甚至是農村的世界，就在這樣的環境下，普桑度過了他
的童年和青春期。

　　對普桑而言，他成長的環境終其一生都十分重要，並且在義
大利定居後，仍與諾曼第的親戚保持密切的聯繫。年過五十之後，
普桑在他一六四九和一六五〇年的自畫像中，將「安德萊人」放
入畫中的題辭，以表明自己的出身。而在成熟時期的作品：如〈有
戴歐勤斯的風景〉和〈有樂神奧菲士與其妻尤瑞狄絲的風景〉中，
圖見 114 頁
多雨氣候的蒼蔥綠意與義大利強烈的陽光被和諧地創作在一起，
而巨大的蓋亞爾城堡則成為羅馬遺墟的背景。身為藝術家的普
桑，始終執著於大自然源源不絕的豐饒，這一點絕不令人驚訝，

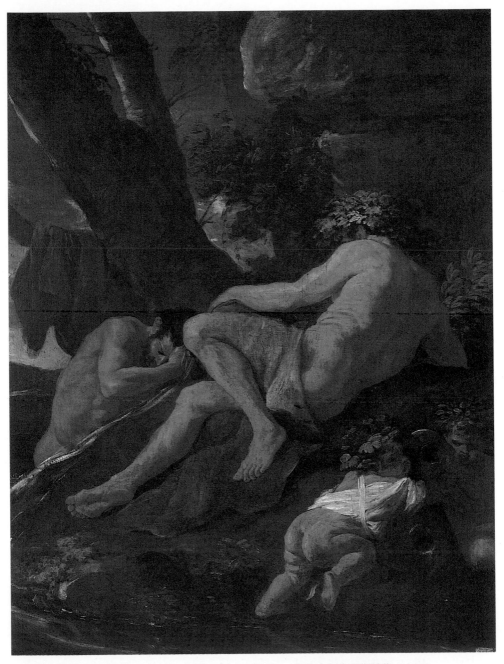

彌達斯在巴克托勒河沐浴　1627 年　油畫　97.5×72.7cm　紐約大都會美術館藏（上圖）
酒神的撫養　1626～1627 年　油畫　97×136cm　巴黎羅浮宮美術館藏（左頁圖）

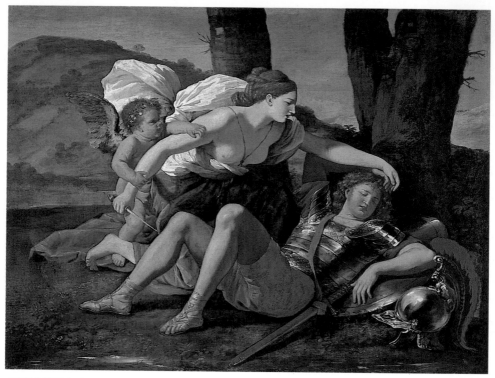

里那多與阿米達　1625 年　油畫　80×107cm　倫敦達爾威治畫廊藏

因為從小他便擁有讚賞土地與天空的眼光，沈浸於寧靜的水波、幼樹的活力與草地之美的樂趣中。普桑後來更將賽茵山谷美麗的特質，注入台伯河畔與羅馬四周的郊區。

　　儘管在很多方面，普桑與其接觸的鄉下人有許多相似之處，但普桑受過的良好教育卻使他與鄉人不同。無疑的，普桑原本立志進入法律界一展身手，因此他先進教會學校，後又入學院研習拉丁文，而其後悠遊於巴黎與羅馬的人文圈中，終於完成了古典知識的啓蒙教育。雖然這些訓練並未將他導向學術生涯，但在提起畫筆之前完成的文學教育，對他的藝術創作卻影響深厚。觀畫者如果不具較高程度的閱讀經驗和思考能力，可能便無法了解普桑較具企圖心的作品。

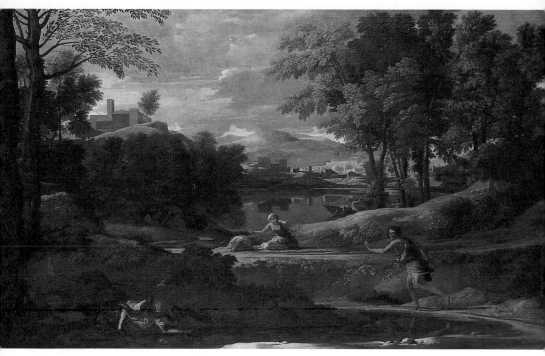

有一被蛇咬死男子的風景　1648 年？　油畫　119×198.5cm　倫敦國立美術館藏

普桑與法林相識，改變其一生

　　最早爲普桑立傳的貝洛利（Bellori 一六七二年）和菲利比昂
（Felibien 一六八五年）筆下的普桑，是個渴望繪畫而迫不及待
拋棄課業的惰學者。十七歲時一位四處旅行的畫家成爲他的救
星，爲他打開了通向偉大藝術的門扉，並決定了他的未來。他焦
慮的父母極力干預，普桑也被迫暫時放棄心中的渴求，最後他設
法逃脫離家，開始一連串長程的冒險。這樣的寫法當然不免流於
浪漫，但卻反映出普桑不同於十七世紀初期法國父傳子業的社會
規範。一六一一或一六一二年，畫家昆丹・法林（Quentin Varin）
造訪安德萊，並爲當地的聖母教堂製作了三幅畫作：〈聖克萊爾
殉教〉、〈聖文生殉教〉和〈天使圍繞聖母〉。普桑與法林因此相
識而改變了一生。

當時在法蘭西斯瓦統治下的楓丹白露藝術火焰已告暫熄，而巴黎又還未成為藝術重鎮，像法林這樣的畫家只得四處旅行尋找工作機會。出生於一五七〇年的法林，一五九七年已完成最初的學徒生涯，並在阿維尼翁省擔任職工。他極可能從那裡到了義大利北部。法林大部分作品都已逸失，但我們知道他的天賦極其廣泛，並可依據要求完成任何尺寸的創作。法林的風格十分具野心，他的繪畫大部分是活潑的故事體，巧妙地將許多勞動姿態的人們並置在一起，通常畫中人物的頭部都向後昂起，總是成功地創造出精細與讓人信服的效果。安德萊教堂中的三幅圖畫當然輕易地就征服了像普桑這樣的鄉下青年，一直要到普桑到了巴黎，看到了法林更強烈、更寧靜的成熟作品，普桑才開始學會欣賞構圖的精妙。

但一六一二年的普桑距離後來的一切都還十分遙遠，而且我們也不知道法林是否有機會，將他的基本技法傳授給他年輕的仰慕者，根據貝洛利和菲利比昂的說法（有可能是普桑親口告訴他們的），法林鼓勵他並試著說服普桑的父母，讓他們的兒子追求藝術生涯。而看出他父親明顯缺乏興趣的臉，普桑在不明原因下於十八歲時離家出走，此後約十年內他一直居無定所。普桑也許先到了離安德萊不遠的盧昂，然後很快便到了巴黎。到了巴黎之後，普桑被一位來自普瓦圖省的年輕貴族收養，供給他食宿並把他推薦給知名的藝術家。

進入巴黎拉勒蒙畫室學習

第一位是時髦的肖像畫家愛爾（Ferdinand Elle），但普桑跟他學了不到三個月。肖像畫不合他的興味，因為對模特兒的仔細描繪箝制了他的創意風格，而且他也不喜歡與人交際。後來普桑跟隨了另一位較為出名的大師——拉勒蒙（Georges Lallemant）。

拉勒蒙是一位傑出的肖像畫家、風評不錯的裝飾畫家；也是一位卓越和多產的歷史畫畫家。自一六〇一年起，拉勒蒙主持的畫室便成為巴黎最具影響力的畫室，他與法林主宰了巴黎藝壇廿

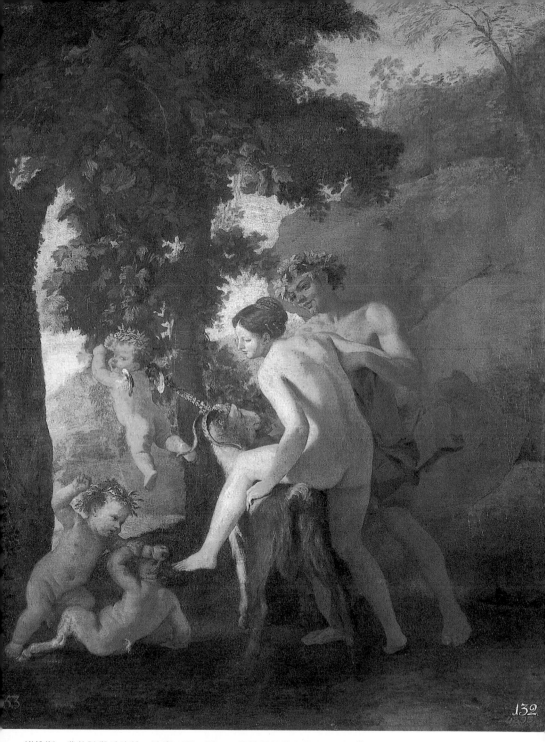

維納斯，農牧神與丘比特　油畫　72×56cm　聖彼得堡艾米塔吉美術館藏

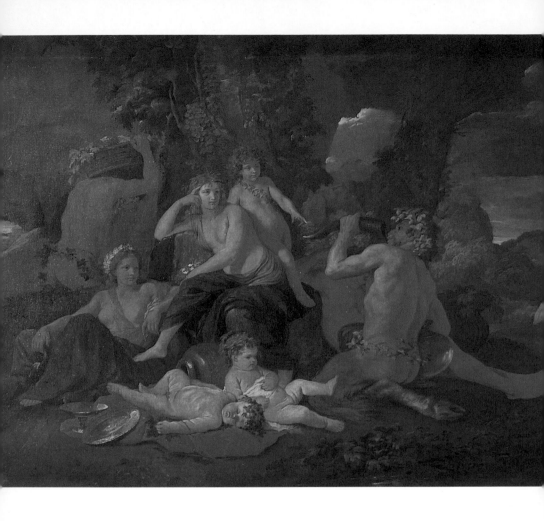

多年，一直到一六二七年武埃（Simon Vouet）自義大利引進巴洛克風潮為止。一般相信，普桑便是在拉勒蒙畫室開始學習畫藝，但是他很快就厭倦了，而於一個月後離開，普桑對畫室限定的生產工作充滿本能的厭惡。他無法妥協於當時藝術仍被視為工藝的學徒生涯，而大師夢寐以求的繪畫或壁畫工作，還是全部或部分由完全模仿老師技法與風格的助手所完成。

雖然追隨拉勒蒙的時間極為短暫，普桑仍然相信自己應該投入歷史畫的創作。十七世紀時，所謂的「歷史畫」涵蓋了所有描繪人類事件的繪畫形式。嚴格來說，歷史畫是最吃力和複雜的畫

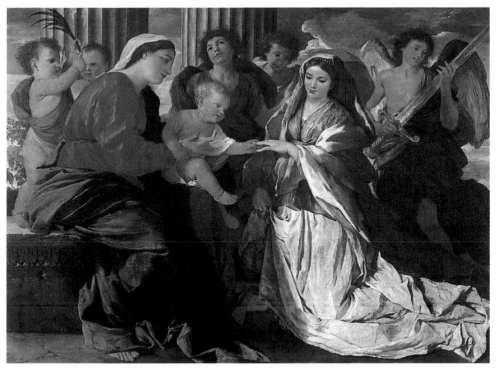

聖凱瑟琳的神祕婚禮　1627～1630 年　油畫　127×167.5cm　英國愛丁堡蘇格蘭國立美術館藏（上圖）
酒神巴卡斯的幼年時代　1627 年　油畫　135×168cm　法國昌特利鞏德美術館藏（左頁圖）

種，藝術家要表現出真實或想像人物的思維和心靈活動，而他們
之間生動的關係，更需要藝術家的想像力和學識。

　　巴黎爲普桑提供了開拓所需知識的機會，並免除了畫室生涯
的苦差。普桑後來結識了掌管國王與王后藝術收藏的科托依
（Alexandre Courtois）。科托依自己也收藏版畫，並爲普桑介紹了
義大利文藝復興史上偉大的藝術家——拉斐爾、羅馬諾（Giulio
Romano）和卡爾達拉（Caldara），十七世紀時他們重要的作品都
被製成版畫。透過科托依，普桑有機會觀賞到皇室收藏，並研究
第一手的古典雕塑與義大利繪畫。對他來說，這是他藝術生涯中
的第二個天啓，但要比法林介紹他認識繪畫世界的衝擊來的更
大。在這裡，他身處當代繪畫的真正源頭，所有他曾看過的形式
主義繪畫都源出於此。幾乎可以確定的是，就在此時普桑到義大

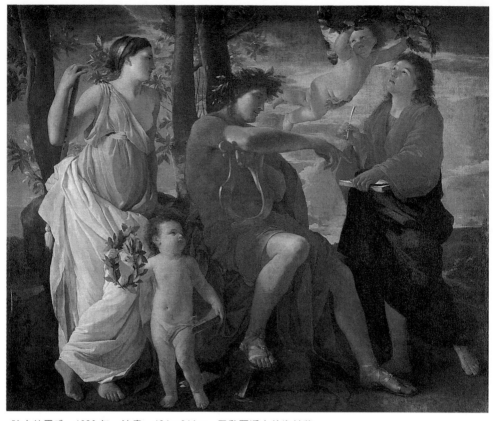

詩人的靈感　1630 年　油畫　184×214cm　巴黎羅浮宮美術館藏

利尋找「他不斷渴求的光」的慾望於焉成形。

　　同時，普桑做了一件可能帶來致命結果的舉動。當他年輕的
贊助者要回普瓦圖時，他邀請普桑同行並為他裝飾不明地點的城
堡畫廊，但是後來這位年輕貴族受到他母親以費用問題的阻撓，
改裝城堡的計畫並未成功。普桑只得徒步返回巴黎，在途中忍受
極度的困頓和痛苦，並在許多地方停留作畫以賺取旅費。這件插
曲使得普桑陷入貧病交迫的困境，而此後普桑也一再重蹈覆轍。
他第一次的離家冒險只落得身無分文和毀損的健康，離家的浪子
只得回到安德萊修養康復。一年後，他又準備好向巴黎出發，而
現在父母也不再反對他從事藝術事業。

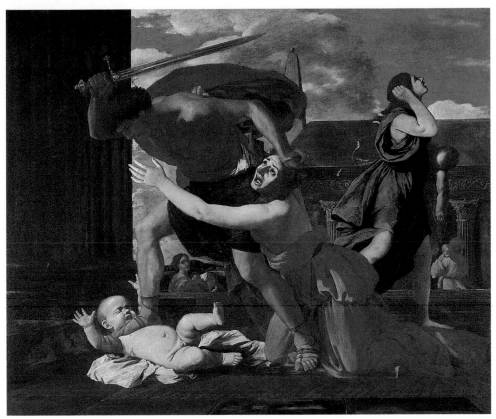

屠殺無辜　1628～1630 年　油畫　147×171cm　法國昌特利肇德美術館藏

　　普桑帶著豐厚的錢囊回到巴黎，並且得以不用進入畫室體系
而追求自己選擇的畫業。在學習透視法與解剖學時，普桑拋棄假
設性的實驗而進行紮實的學理研究。他在當地的一家醫院修習解
剖學，這是自達文西到米開朗基羅等義大利大師們都認為極其重
要的訓練。但當時巴黎的主要藝術家卻都忽視這一點。普桑就像
遵循十五世紀翡冷翠傳統的藝術家學者，以極大的熱情投入學術
的研究。這一點普桑又明顯有別於當時的慣例，因為一直要到大
約一六五○年皇家學院成立後，巴黎的藝術家才接受正式的訓
練，進而使藝術家大大有別於工藝師，藝術家的社會與學識地位
因此也大為提升。

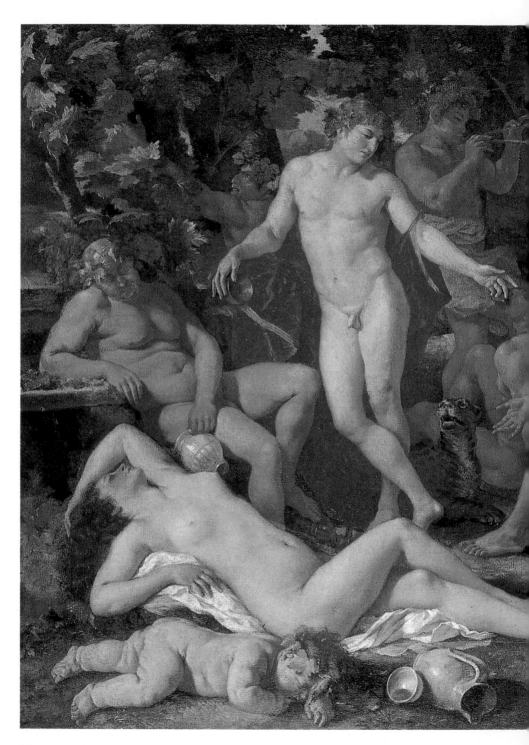

米達斯感謝酒神
1629～1630 年
油畫　98×130cm
慕尼黑古典繪畫
陳列館藏

回音女神與那西撒斯　1627～1630 年　油畫　74×100cm　巴黎羅浮宮美術館藏（上圖）
莎杜洛斯與女神　1630 年　油畫　77.5×62.5cm　莫斯科普希金美術館藏（右頁圖）

義大利之旅——尋找藝術源頭

　　來自義大利的召喚愈形熾烈，普桑多麼渴望去到藝術的源頭，衍生自奧維德《變形記》的呼喚和荷馬與其他希臘、羅馬作者筆下精緻、裝飾藝術的源頭。普桑的羅馬之旅受到各種難題的阻礙，其中還包括了身體不適和旅費短缺，一直到第三次才成功地達成心願。

　　有關約一六一七年他的第一次義大利之旅細節不詳，僅知到了翡冷翠之後就縮短行程。回到巴黎，普桑住宿在納瓦瑞學院的耶穌會裡，大概就是這時候他開始為教堂和修道院繪圖。有一些可能是普桑於一六一八到二○年繪作的存留作品，其中包括〈聖

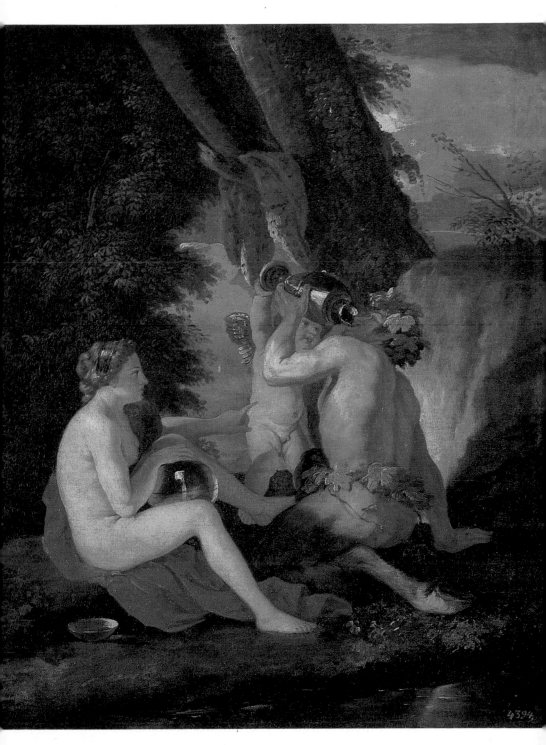

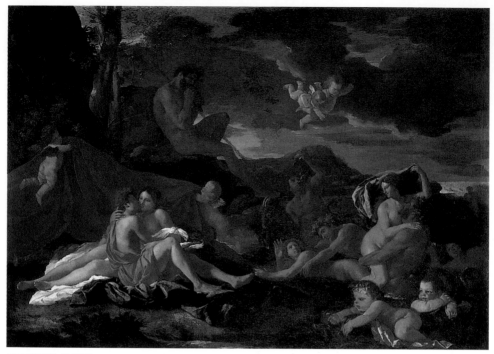

埃西斯與伽拉特亞　1630 年　油畫　98×137 cm　都柏林愛爾蘭國立美術館藏

丹尼斯驚嚇其行刑者〉和〈天使為聖丹尼斯加冕〉，二幅畫都有
巴黎教堂的味道。雖然前者在羅浮宮有一件題有「普桑」之名的
快筆速寫，但這幅畫不僅有法林和翡冷翠學派的影子，也有撒拉
森尼（Saraceni）和勒克萊爾（Leclerc），的味道，暗示了某些對
來自威尼斯藝術的熟悉程度。第二幅畫則比較像是蒐錄自廣泛範
疇中不同構想的集大成：例如在中間遠方的人物感覺就很像第一
幅畫中的人物，而在正中心看來很嚴厲的人物，則像是當時活躍
於巴黎的法蘭德斯畫家小波普斯（Frans Pourbus the Younger）的作
品。如果這些作品真的是普桑作的，那麼便反映了普桑繪畫方向
的基本改變——脫離法林鍾愛的構圖法而趨向更嚴謹的構圖設
計。一六一八年，小波普斯為聖琉&聖吉爾教堂的聖壇製作了〈最
後的晚餐〉，這幅畫簡潔有力，很快便成為巴黎評價最高的作品。

有人物的風景　1640 年代後期　油畫　74.3×100.3cm

據說後來普桑更認為這是他看過最好的作品之一。〈最後的晚餐〉讓年輕的普桑永誌不忘,三十年後他將此圖中的二個元素融入「聖禮儀式」第二組的〈聖餐〉中——用來侷限圖畫焦點區域的布簾和拉攏整體構圖的拼花地板。

　　一六二一或二二年,普桑又想到羅馬去,但是又沒有成功。這次他最遠只到了里昂。之後他接受耶穌會的委任,畫了六幅巨大的裝飾畫系列,以慶祝於一六二二年七月舉行的聖依格那提歐與聖撒維爾追加聖人儀式。這些在極短時間內(據說僅有六天)製作的蛋彩畫現在都已失存,是描繪耶穌會的創建人依格那提歐與其追隨信徒的生平事蹟。耶穌會選擇了普桑,明顯表示他們對普桑的想像能力與繪畫技巧極有信心,得以在短期內繪作他們要

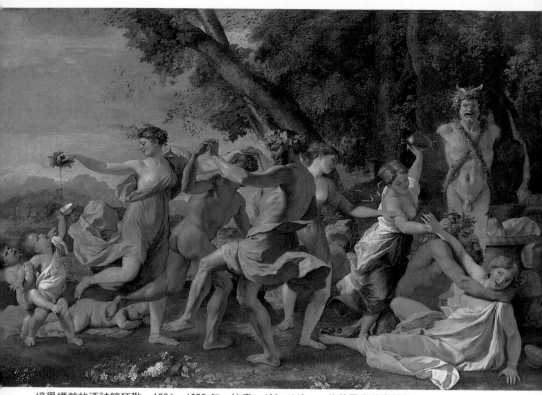

境界標前的酒神節狂歡　1631～1633 年　油畫　100×142cm　倫敦國立美術館藏

求的巨幅構圖。

普桑的第一位重要贊助人——馬力諾

　　這一系列畫作讓一位清新的藝壇新人崛起，也引起了義大利詩人馬力諾（Giovanni-Battista Marino）的注意，馬力諾自一六一五年便在法國宮廷服務，法國人稱呼他為「騎士馬林」。一六二一年馬力諾在一封寫回義大利的信中悲嘆說，能夠成功精確捕捉「敘述體」的法國畫家都已凋零。馬力諾對繪畫極感興趣，許多他有名的詩集都與繪畫關係匪淺，他曾說：「詩好比是具有說話

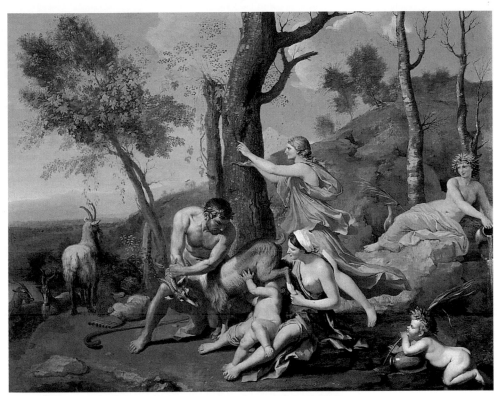

宙斯的撫養　1635～1637 年　油畫　98×118cm　倫敦達爾威治畫廊藏

力量的圖畫，而繪畫則是沈默的詩句」。馬力諾看重藝術，也看
重藝術家本人，他後來便成為普桑第一位重要的贊助人。

　　普桑沐浴且傾心於馬力諾極度博學的詩采中，當時他已開始
捨棄過去建構思考的模型。聲譽如日中天的馬力諾邀請普桑跟他
回國，他自己則於一六二三年四月返回羅馬。普桑則仍有許多責
任未了，而於同年稍晚離開巴黎，因此他們二人一直要到一六二
四年的春天才又見面。

　　離開巴黎前，馬力諾向普桑訂購了一系列素描作品，這組作
品於馬力諾死後數度易手，十八世紀時則為英國皇家收藏，為研
究普桑早期繪畫生涯提供了最初的基準。其中包括素描十五件，

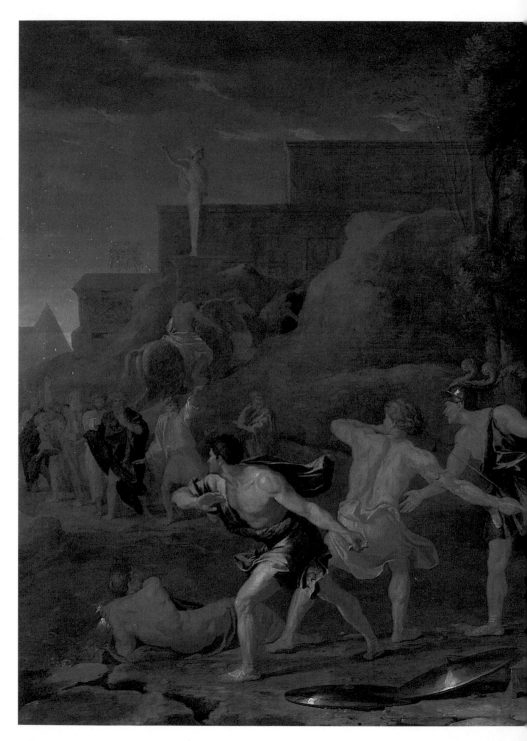

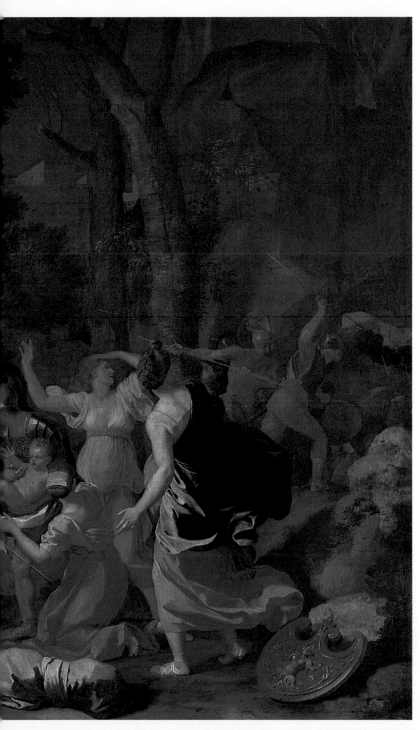

拯救幼年的皮勒斯
1636～1637 年
油畫
116.5×160.5cm
巴黎羅浮宮美術館
藏

十一件爲奧維德《變形記》的插圖，其餘四件則以李維與威吉爾描寫的羅馬戰役爲背景。很明顯的，作品的描繪主題是由馬力諾決定，而且他還可能爲普桑提供了奧維德詩作十分隨興的翻譯。以鉛筆和棕色墨水繪作的這組素描，基本上是使用第二代楓丹白露畫家的北方繪畫技巧，構圖大多爲風景畫格式，但風格則明顯分成二類。

在第一類中，成群的人物以淺浮雕的精簡、和諧，均衡分布在畫面上；第二類則略去左右對稱而著重比例的對比，極像是遵循形式主義傳統的插畫家。畫作的力量則主要來自於清晰的敘述：將動作定格於一個單一的時間和地點，去除掉所有的超自然痕跡，而將情境藉由主角的姿態表達出來，普桑正慢慢離棄楓丹白露畫派，而放眼他經由版畫研摩的古典傑作。然而技巧範疇十分有限，實際的繪畫也極爲粗淺，甚至笨拙。但是，已意識到就連畫紙也能有所貢獻，普桑善用了暗色顏料與白色畫紙的對比，來製造戲劇性的光線效果。這組最早的作品見證了普桑性格與天賦中的多面向本性。

再來便是重要的一六二三年。普桑在出發到義大利之前異常的忙碌，此時他與維繫終生友誼的德・尚邦奴（Philippe de Champaigne）一起從事盧森堡宮的繪畫裝飾工作。普桑可能只負責繪作裝飾鑲板上奇異圖案周圍的小幅人物畫像，這是僅爲糊口的工作，絕非鍛鍊傑出歷史畫家的素材。而由於普桑日隆的聲譽，一件更爲重要的訂畫邀約隨之而來：德・岡笛（Jean-François de Gondi）總主教邀請普桑爲他在聖母院的家族小教堂繪作〈聖母之死〉。這幅於一八一五年在布魯塞爾失蹤的作品，於十七與十八世紀都有完整的紀錄。華茲雷收藏（Worsley Collection）中有一幅水彩畫，咸信是此圖的原型或油畫的完工草圖。此圖的構圖充滿企圖心，聖母的臨終之床以對角線斜切過畫面，周遭上下簇擁著許多人物。人物大膽、多數爲水平的姿勢，與其表情的張力都有極大的戲劇性力量。前景中間表情痛心的人物則令人聯想到西斯

聖瑪格麗特
1636～1637 年？
油畫　220×145cm
托利諾薩鮑達美術館藏

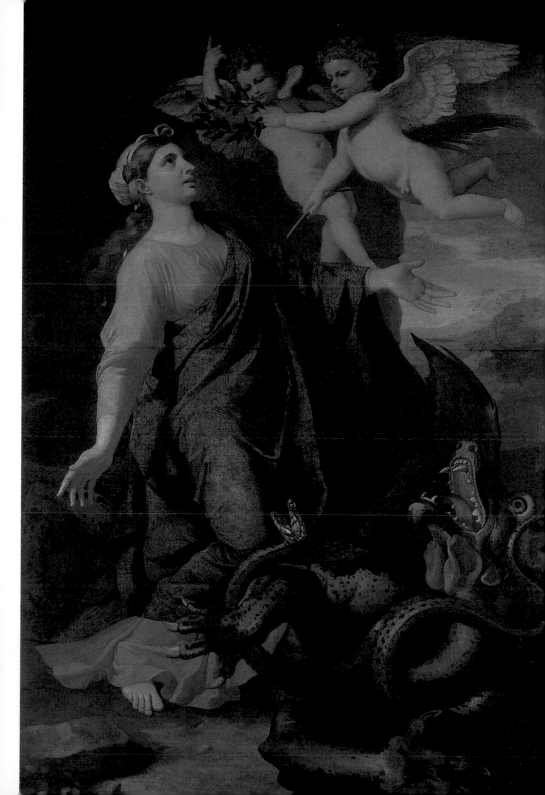

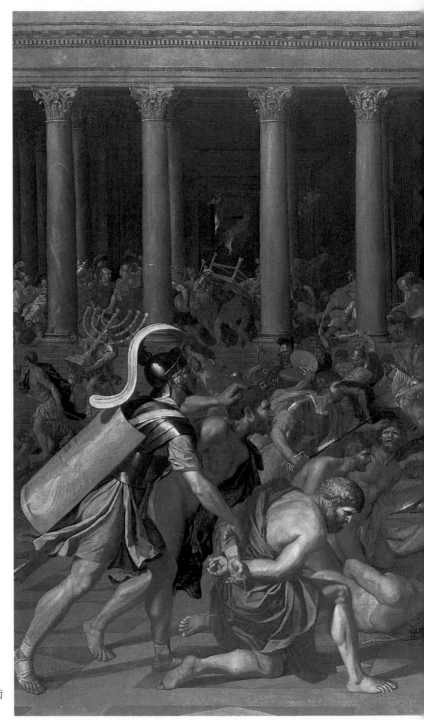

攻佔耶路撒冷
1638 年　油畫
147×198.5cm
維也納藝術史美術
館藏

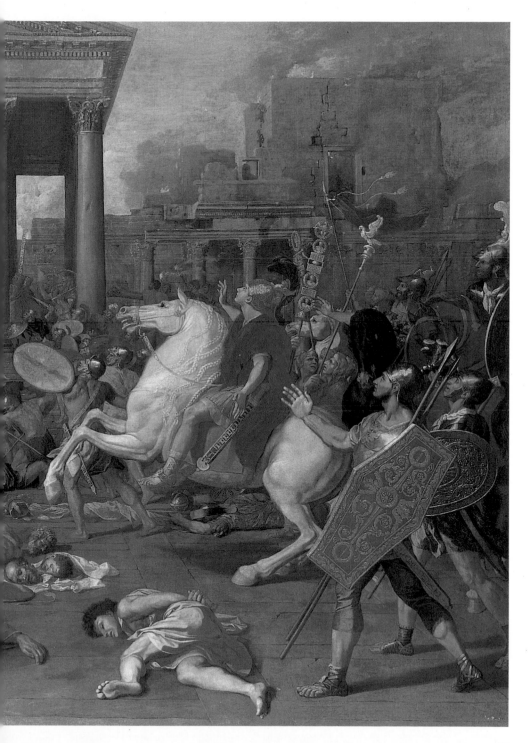

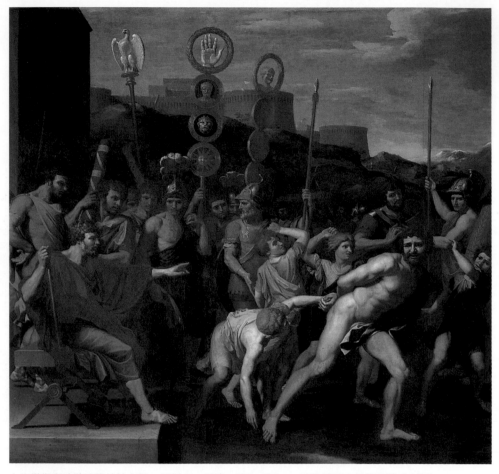

卡米勒斯與法勒瑞學校的老師　1637 年　油畫　252×268cm　巴黎羅浮宮美術館藏（上圖）
卡米勒斯與法勒瑞學校的老師（局部）（右頁圖）

丁教堂米開朗基羅的〈撒迦利亞〉，仔細精描的帘帳則有波普斯
的手法。以基本構造來說，這幅畫就像是普桑為耶穌會所繪的作
品一樣，是來自不同影響的集大成，只不過規模更大。而做為悲
悼的召喚，這幅畫也足以引起注意，其包含的悲劇色調，則預告
了一六二七年的〈傑馬尼庫斯之死〉：普桑已建立起一種表達情　　圖見 51 頁
感的新方法。

　　普桑留在巴黎當然也會成功，他早期的宗教繪畫也是小有名

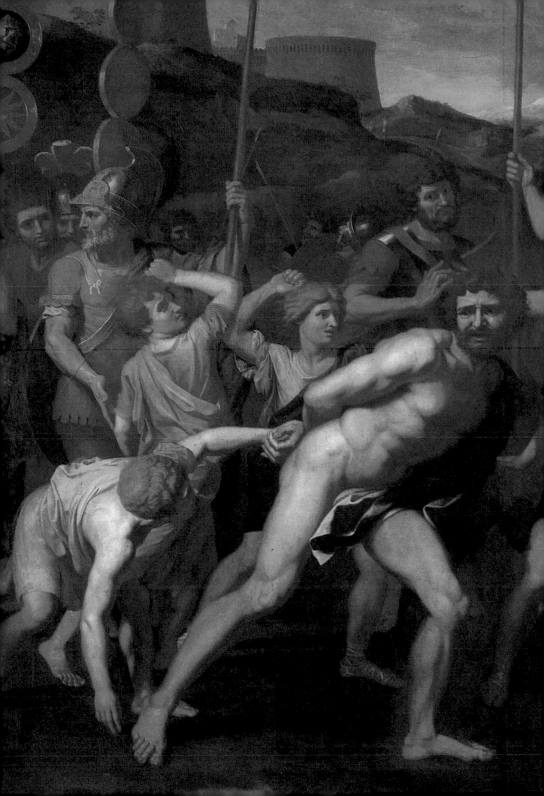

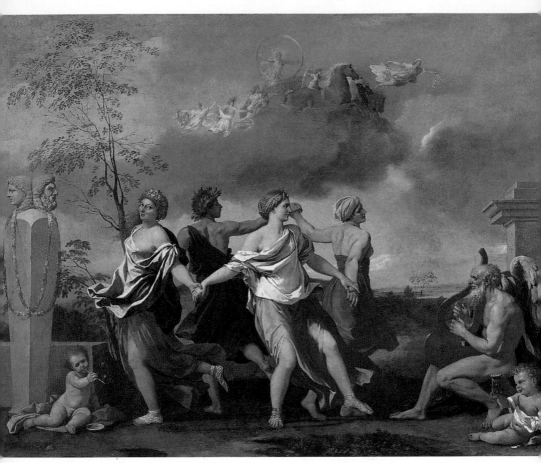

隨著時間之神的音樂起舞　1638～1640 年　油畫　83×105cm　倫敦瓦勒斯收藏

聲，但是羅馬的誘惑實在令人難以抗拒，由馬力諾賦予的詩意品
味與獨立精神益增羅馬的魅力。在完成所有的訂畫合約後，普桑
整裝出發。可能是在一六二三年的秋天，他取道威尼斯，也很可
能在那裡過冬；一六二四年三月第一次有人提起他在羅馬。繞道
威尼斯對普桑來說十分重要，有幾幅抵達羅馬後不久所作的作
品，流露出受到貝里尼與提香的影響，普桑應該是在威尼斯看過
他們的作品。當時普桑剛好三十歲，以十七世紀的標準來說，這
個年紀的藝術家應該已經至少有一幅揚名立萬的作品，而對普桑

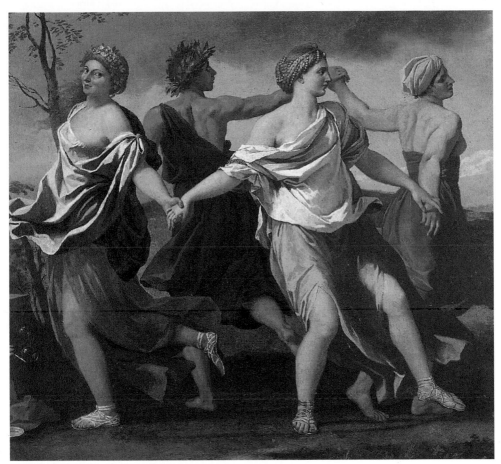

隨著時間之神的音樂起舞（局部）

來說，他創作精靈的「偉大火焰」才正開始點燃。

在羅馬的藝術活動與創作

　　普桑初到羅馬時，並非沒有朋友或沒沒無聞，馬力諾將他推薦給富有的藝術愛好者撒榭提，他也是新任教皇烏爾班八世的藝術顧問，這層關係也讓普桑接觸到最具影響力的巴貝里尼家族其他成員。但困難隨即接踵而至：馬力諾去了那不勒斯，且於一六二五年三月突然在當地去世；而與普桑最親近的法蘭西斯科則出

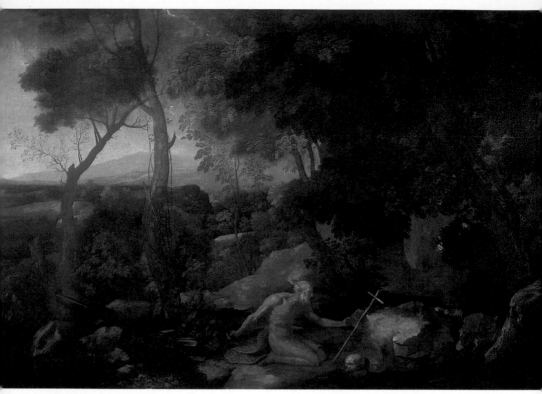

有聖傑羅姆的風景　1636～1637 年　油畫　155×234cm　馬德里普拉多美術館藏

使到法國。普桑頓時失去了所有主要的贊助人而必須售畫為生：
他的「戰役」系列每幅僅拿到七個羅馬克朗幣，〈先知〉則只有
八克朗。慢慢的他才開始接到一些比較有賺頭的訂畫，一六二七
年法蘭西斯科・巴貝里尼以六十克朗買下〈傑馬尼庫斯之死〉，
一六三一年另一幅〈阿須鐸德瘟疫〉則賣到超過一百克朗。在此
期間，為聖彼得教堂畫的聖壇畫〈聖伊拉茲馬斯殉教〉則帶來四
百克朗的進帳。這些並不是多大的財富，但對刻意避開服事要人
以求舒適生活的普桑而言，已可算是不錯的開始，雖然這個刻意
半出於普桑獨立的渴望，一半卻也是情勢使然。

　　一直到一六三〇年代早期，他的經濟情況才有所改善。在此
之前，幾件意外更加深了前途的不確定感：一六二五年，普桑與

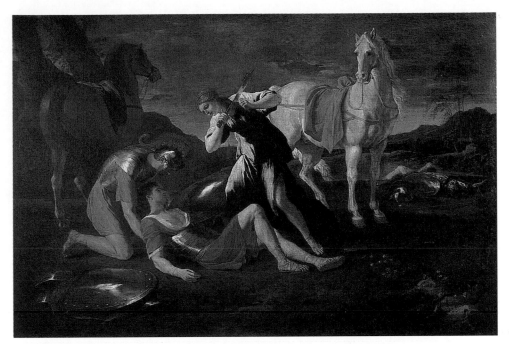

坦克雷德與厄米妮亞　1630 年代　油畫　98×147cm　聖彼得堡艾米塔吉美術館藏

一群西班牙人起了爭執，差點失去右手；一六二八至一六二九年，普桑染上性病而差點喪命，幸得廚師鄰居的善加照顧才得以痊癒，普桑於次年與他的女兒安娜－瑪麗結婚。而廚師的兒子賈士帕一度也跟隨普桑學畫，後來則成為十七世紀最偉大的風景畫家之一。

　　雖然普桑在出發到羅馬時已是小有名氣的藝術家，抵達義大利後，他的觀賞和學習過程並未終止。一六二四和二五年，普桑在羅馬的最初二年，他繼續他的研究，觀察及臨摹他現在得以接觸的各類偉大藝術作品，他繪作古典淺浮雕的素描，對重要藝術收藏中的雕像比例做筆記；他也到各個畫室以模特兒作畫，甚至嘗試雕塑，並用蠟做了幾個人物的小浮雕。他還到梵諦岡臨摹拉斐爾與羅馬諾的作品，就像他臨摹提香的作品一樣。普桑勤奮地磨練他的技藝，平均地集中在素描和色彩畫上，但也在此階段表

45

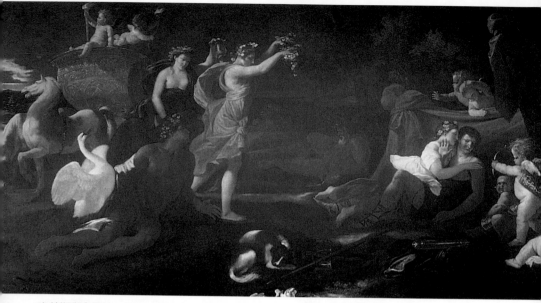

克普斯與奧羅拉　1624～1625 年　油畫　79×152cm　英國約克郡荷明罕華茲雷收藏（上圖）
基甸對抗米甸人之役　1625～1626 年　油畫　98×137cm　梵諦岡美術館藏（前頁圖）

露出對提香繪畫中暖色調的偏愛。

　　普桑對光線和陰影與它們對顏色和形式的效果，有一種敏銳的感受力，他隨時隨地進行研究──市中心和郊區、室內和街道、陽台和樹蔭間的對照。他貪婪地吸收所有他接觸到的一切，包括解剖學、幾何學、光學和透視學，因為得到巴貝里尼家族的幫助，得以進入羅馬最好的圖書館，也因此得以經常看到古典和當代藝術論文的珍貴手稿，促使他建設性地思考自己的作品，並改變了他的藝術觀念。

　　要確定普桑初抵羅馬時畫了哪幾件作品幾乎已是不可能的事，但毋庸置疑的，三幅據說只拿了七克朗用來當生活費的「戰役」系列：〈約書亞對抗亞瑪力人之役〉、〈約書亞對抗亞摩利人之役〉和〈基甸對抗米甸人之役〉，一定是最早期的作品。作品中成群肌肉繃緊的人物幾乎是以雕塑的手法處理，而光線與陰影

圖見 44、45 頁

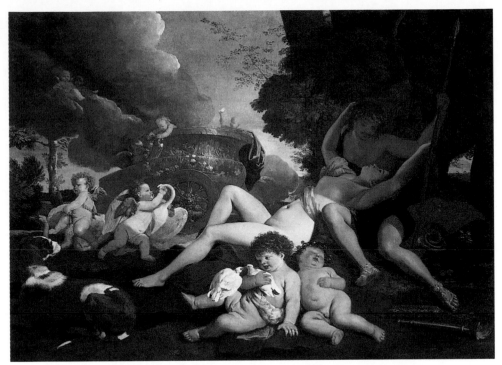

維納斯與阿多尼斯　1624～1625 年　油畫　98.5×134.6cm　美國瓦司堡金貝爾美術館藏

的戲劇性使用效果則加強了場景僵硬的恐怖。

　　普桑對極端動作形式的著迷，伴隨著豐富色彩的品味，他會先臨摹提香的繪畫，再依此製作好玩的丘比特泥像。普桑進行各式的實驗，使用全景深的圖畫或是限定在平面的前景，導入動作或保持靜止的構圖，〈克普斯與奧羅拉〉便表露了這些不確定的標記，在這幅畫中，普桑展示了他希臘神話的知識，卻多少帶有臨床實驗的態度。以籠罩在黑暗中的風景爲背景，許多人物明顯地分成二群環聚一起──二個戀人在一邊，而另一邊則是來接奧羅拉的霍莉（季節女神），二者之間有著大片的空白。相同的主題（人神之間不可能的戀情、睡眠、死亡與變形）也激發了〈阿波羅與戴芙尼〉和兩幅〈維納斯與阿多尼斯〉的靈感。如同以前的作品一樣，普桑使用最突出的事件來強調畫中溫暖的喜悅，但

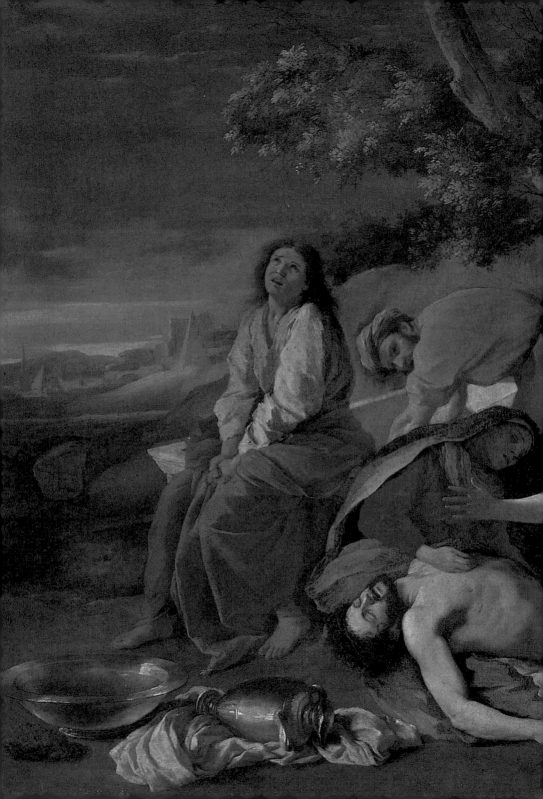

傑馬尼庫斯之死　素描
17.5×24cm
法國昌特利肇德美術館
藏（左圖）

哀悼死去的耶穌
1625～1626 年　油畫
102.7×146cm
慕尼黑古典繪畫陳列館
藏（前頁圖）

所有伴隨別離的悲劇感卻早已存在。普桑感動於青春之美與殘酷
死亡的對比，但卻試著傳達出超越某一特定時刻的煩苦。

　　普桑並未將自己侷限在神話主題上，一六二五年左右，普桑
開始嘗試宗教題材，〈將耶穌自十字架移下〉與〈哀悼死去的耶
穌〉便是其中之作，後者畫中的耶穌令人聯想到較晚作的〈維納
斯與阿多尼斯〉中的阿多尼斯。而聖約翰則坐在哀悼婦人的上方，
雙手置於雙膝之間，獨自沈浸於憂傷中，似乎想要對天悲吼。

圖見 71 頁

圖見 48、49 頁

　　普桑的第一幅偉大作品〈傑馬尼庫斯之死〉繪於一六二七年，
代表了普桑初次引用羅馬歷史，且其主題非關戰役或軍事勝利。
羅馬皇帝提比略忌妒傑馬尼庫斯，並命令敘利亞總督皮梭毒死
他。普桑描繪了臨死的傑馬尼庫斯將家人託付給同袍，並要求他
們為他報仇。普桑處理這則感人故事的手法十分緊湊，他有能力
自古典和當代作品中擷取靈感，並努力創造出極盡簡潔與驚人的
構圖，最後成果則近似於淺浮雕：緊靠在一起的人物成群圍在床
邊；他們的動作周密地將觀賞眼光，導引回到背對暗色帘幔的傑
馬尼庫斯身上。

　　這幅畫創新的構圖無疑來自兩群人物間仔細斟酌的對比，左

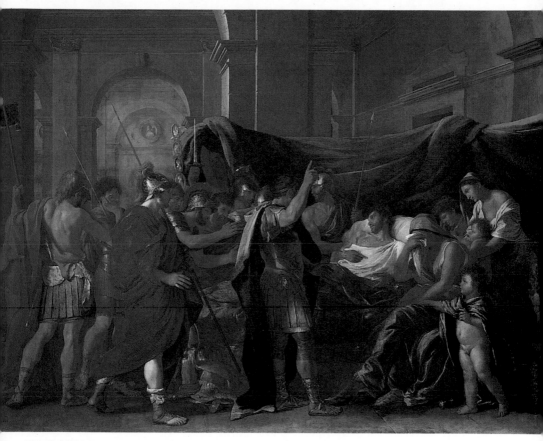

傑馬尼庫斯之死　1627 年　油畫　148×198cm　美國明尼亞波利美術協會藏

邊是傑馬尼庫斯的同袍，婦孺則在床頭；一邊是慷慨激昂的士兵
們由悲憤轉而立誓復仇所流露的複雜情緒，而坐在另一邊的人物
則傳達了一股鎮靜，甚至出神的感覺，連結二者的則是垂死的將
軍。背景建築物的簡單線條和色彩的力度，增強了普桑簡潔、凝
練的風格，十分適合於主題。〈傑馬尼庫斯之死〉為歷史畫注入
了英雄的特質──英雄被塑造成無理迫害下的受害者，而非榮耀
的勝利者，這是重大的轉變。在歷史中搜尋足以提供道德教訓的
材料，並成功地使用正式的結構以傳達最基本的人類情感，普桑
為繪畫開拓了一個新的世界。

51

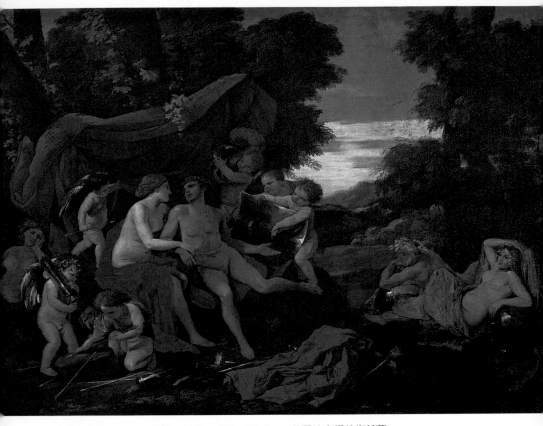

戰神與維納斯　1628年晚期　油畫　155×213.5cm　美國波士頓美術館藏

　　〈傑馬尼庫斯之死〉的成功立即為普桑帶來了新而且出名的繪畫工作。一六二七～八年的作品中，很明顯的普桑正發展現存的概念。例如，〈諾亞的犧牲〉的基本結構便是拉斐爾的手法，但風格卻是羅馬巴洛克。神話和抒情題材中出現了相似的元素，如〈戰神與維納斯〉等畫作。尤其是〈戴安娜與恩底彌翁〉，畫中戴安娜最後一次出現在她炫惑的情人面前，並賜予他成為星星的願望：黑夜手執逼近戴安娜的巨大黑幔讓人聯想到〈傑馬尼庫斯之死〉裡的幔帷，光線加強了豐富的色彩，而飄忽的光暈則大不同於〈花神芙蘿拉的勝利〉，後圖中由傳說人物巧妙組成的前導隊伍，最後都變成了花朵，狂暴的光線賦予人物強烈的雕塑特

圖見54、55頁

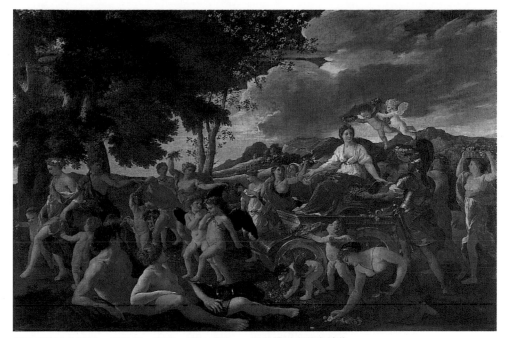

花神芙蘿拉的勝利　1627 年　油畫　165×241cm　巴黎羅浮宮美術館藏

質，構圖基本上則如浮雕般是水平的，但是他也似乎適應了一個
新的方式，繁複的人物、靜止與動力元素之間達成的平衡，和整
體構圖的豐饒感覺，都透露出一種新的手法。

圖見 56 頁　　　　一六二八年二月，紅衣主教巴貝里尼任命普桑爲聖彼得大教
堂繪作一幅聖壇畫——〈聖伊拉茲馬斯殉教〉，面對規定尺寸和
形狀的限制（高超過三公尺，但寬卻相對的十分狹窄），普桑以
密集的人物行列，製造出強烈的垂直重點構圖。這個反改革者最
喜愛的血腥殉教場景，其繪畫主題也是另一個限制，聖伊拉茲馬
斯是因爲拒絕爲偶像犧牲而被挖出內臟，再將其內臟捲上絞盤。
但在普桑的畫中，前景中倒下的人物擁有著古典大理石雕像無可
抹滅的美，與一種高貴的痛苦表情。普桑不僅對受害者感到興趣，
也關注到所有相關的人：負責掌控的教士、不全然冷漠也不驚嚇
的實際行刑者、騎在馬背上用手指著的士兵，當然還有少不了的

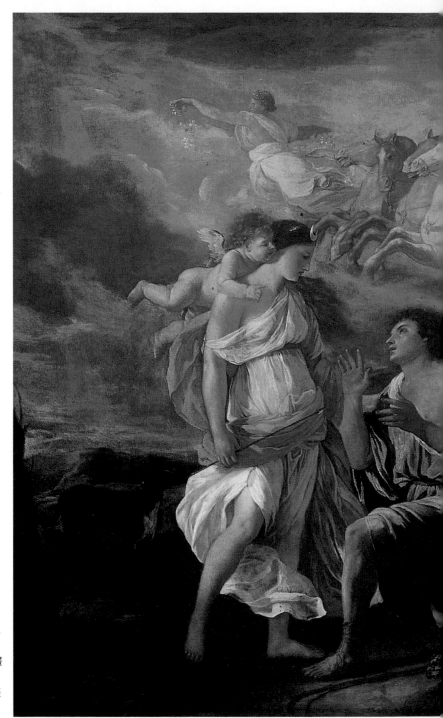

戴安娜與恩底
彌翁
1629 年　油畫
122×169cm
美國底特律美
術協會藏

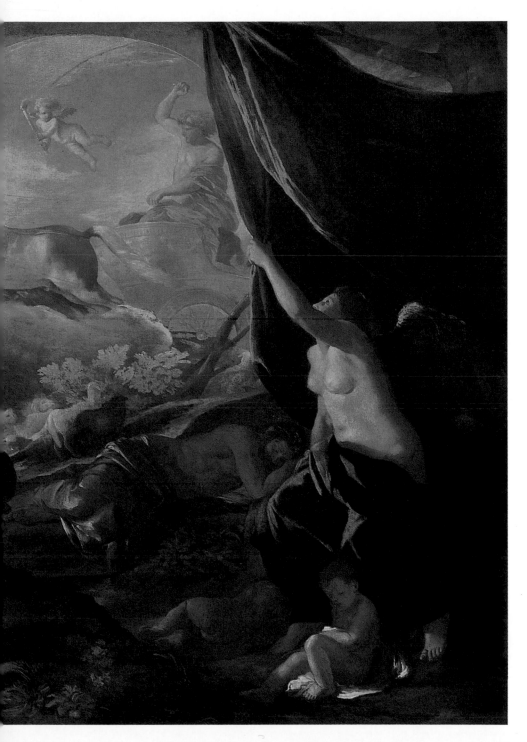

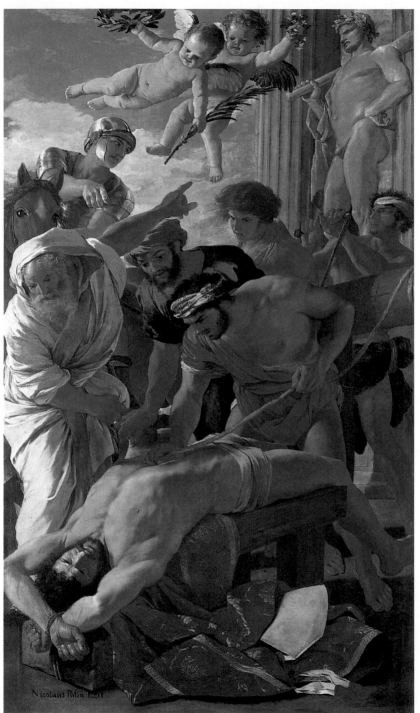

Nicolaus Pufin fecit

聖伊拉茲馬斯
殉教
1628～1629 年
油畫
320×186cm
梵諦岡美術館
藏（左圖）

聖母對聖詹姆
斯顯靈
1629～1630 年
油畫
301×242cm
巴黎羅浮宮美
術館藏
（右頁圖）

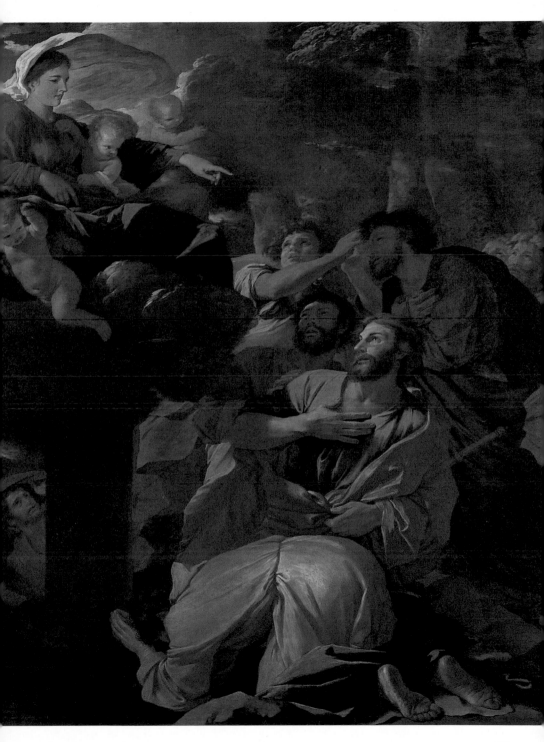

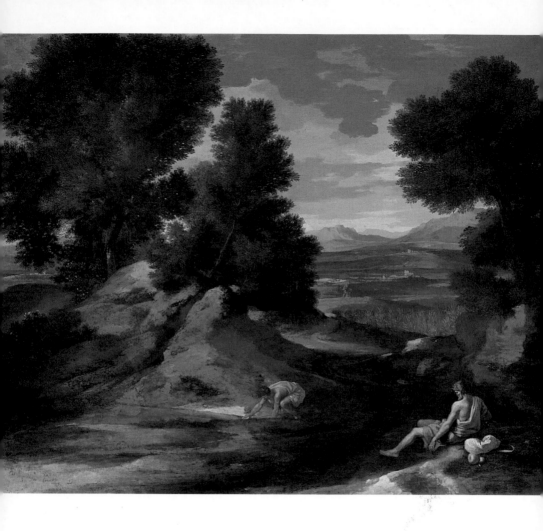

拿著烈士頭冠的小天使。這幅作品的衝擊力並非來自戲劇場景的
恐怖，而是來自殉難主教展露的堅定不移。〈聖伊拉茲馬斯殉教〉
毋庸置疑獲得了極大的成功，有好一段時間，這是普桑唯一在羅
馬公開展出的作品。

　　另有一幅聖壇畫〈聖母對聖詹姆斯顯靈〉，其格式較為方正，

圖見 57 頁

這是法蘭德斯奉獻給瓦朗西安地區聖詹姆斯教堂的訂製畫，普桑
並不擅長這幅畫的題材。聖母高坐雲端，出現在偉大的聖詹姆斯
及其同伴前，他們以各種不同的姿態表達了詫異和畏懼，雖然結
構比不上聖彼得大教堂的那幅緊湊，這幅畫仍然充滿力量與說服

卡西亞的聖瑞塔
1635～1638 年　油畫
48×37cm
倫敦達爾威治畫廊藏
（右圖）

有飲水男子的風景
1637～1640 年　油畫
63×78cm
倫敦國立美術館藏
（左頁圖）

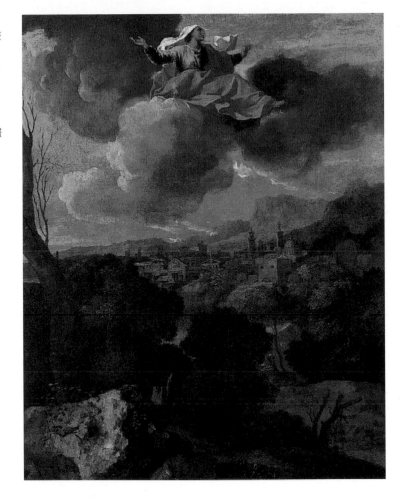

力，儘管構圖壓縮並呈現稍許的混亂，缺乏實際深度的指示，不
同層次也未明顯表現。但相對來說，人物模型十分有力，色彩拿
捏得極佳：聖母尊貴的姿勢、聖徒們圓而微腫的臉龐與一道道的
光線，都完美地由間雜著藍色意味的暖棕色和紅色組合分隔開
來。

　　由於沒有得到聖法蘭西斯聖母小教堂的訂畫，普桑痛定思
痛，從此回絕官方與大型的訂畫，而集中為能欣賞他精準與詩意
的私人贊助者創作繪畫，此後普桑的生活更貼近於他活力十足的
藝術觀和他緩慢但持穩的工作步調，創作習性也變得更規律與自

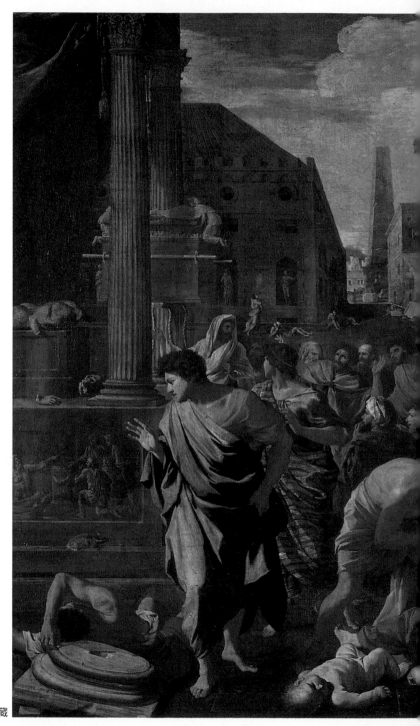

阿須鐸德瘟疫
1631 年　油畫
148×198cm
巴黎羅浮宮美術館藏

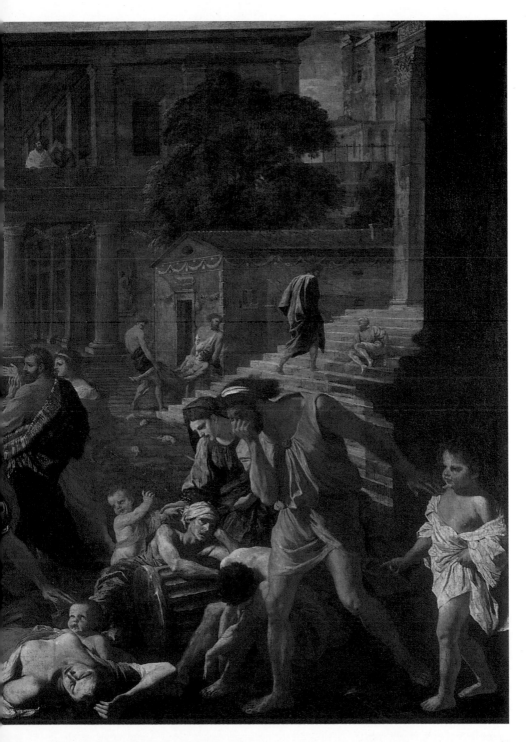

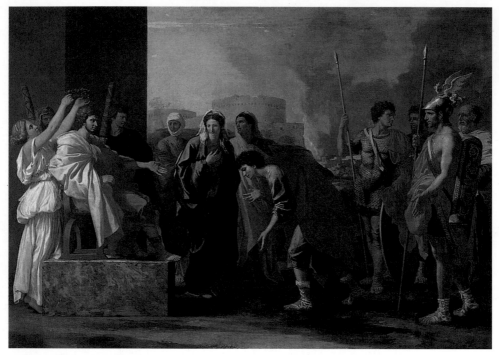

西庇歐的自制　1640 年　油畫　114.5×163.5cm　莫斯科普希金美術館藏

足。

　　一六三○年與安娜－瑪麗‧杜菲的婚姻，無疑的與他生活形態的改變有相當大的關係，普桑當時已年近四十，接下來的三年中，各方面都相當穩定：普桑與其妻弟賈士帕一同定居於巴普諾；一六三一年普桑當選聖路克學院院士；他的客戶群也擴展到一般的商人與冒險家，西班牙人與義大利人。普桑當時已是羅馬的聞人，前程非可限量，此時該是他為藝術注入新意的時刻了。

　　〈阿須鐸德瘟疫〉著手於一六三○年，而於次年完成，題材選自舊約聖經撒母耳記上冊：菲利士人搶走了以色列人的法櫃，將之放置於大袞神廟中，其神偶像在法櫃前跌落，菲利士人也遭到瘟疫的襲擊。構圖新穎得驚人，而圖畫散發的極端騷動特質則來自於結構的張力，建築佈景十分華麗，線條卻很剛硬，困在其

圖見 60、61 頁

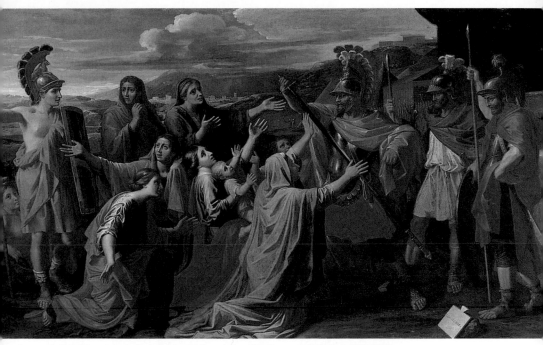

科里奧蘭那斯　1640 年代中晚期　油畫　112×198.5cm　安德萊市立美術館藏

中的則是或落單或成群的民眾。拉斐爾的影響明確可見，尤其是前景中試著將小孩從死去母親屍體邊拉開，且因屍臭而掩鼻的一群人，更爲明顯；其後則是不敢進入神殿的大眾，四周是城鎮景色，偶爾只有零星的人們經過。普桑將〈傑馬尼庫斯之死〉中探索的概念進一步在此擴展，創造出他第一幅真正的戲劇性繪畫。他成功的在單一的城市場景中賦予眾多人物生命，並展露他們對降臨其身大災難的不同反應。

　　普桑的畫境沈默許多，但卻強烈如昔，明亮色彩的筆觸與東方的色調則散見於戲裝明快的條紋上。左邊，一道強光照亮了場景，斷簷殘壁，散落的雕像，街道上橫躺的屍體和四竄的老鼠，都像是超現實主義的繪畫，卻又不失其魅人的力量。

圖見 64、65 頁　　〈花神芙蘿拉帝國〉則全無〈阿須鐸德瘟疫〉的殘酷場面。在這幅悲輓的畫作中，死亡帶來的是美與光亮。畫中奧維德傳奇

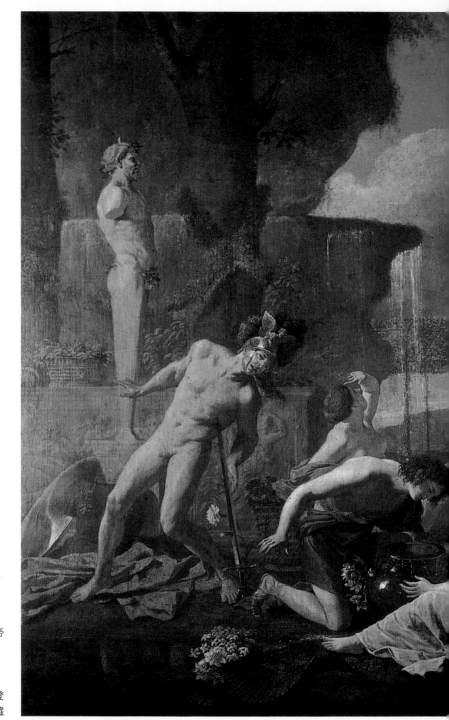

花神芙蘿拉帝
國　1631 年
油畫
131×181cm
德國德勒斯登
國立美術館藏

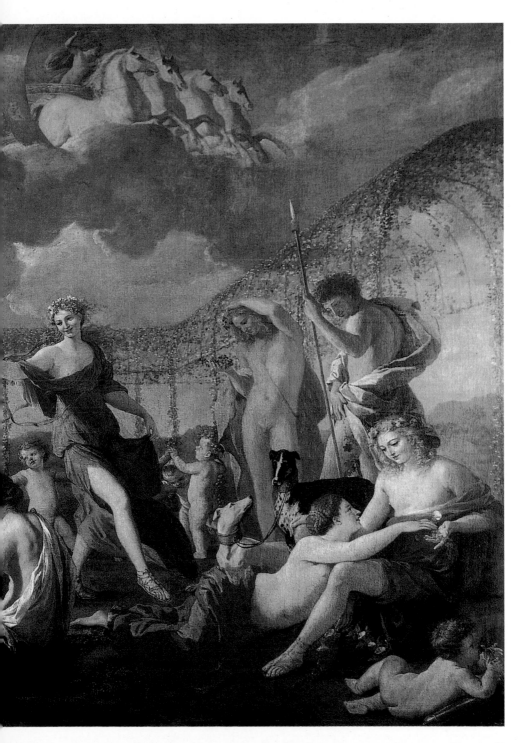

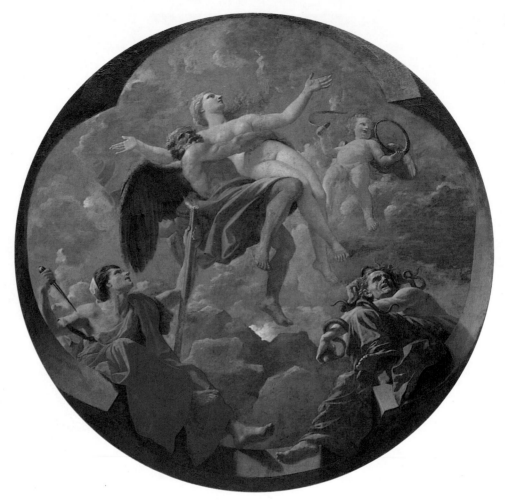

時間與真理摧毀嫉妒與混亂　1641～1642年　油畫　直徑297cm　巴黎羅浮宮美術館藏

的男女主角在變身爲花朵後，身處於飄緲的牧歌場景中，花神芙蘿拉以她的財富淋灑躺在她周圍的埃阿斯、克呂泰、那西撒斯、雅辛托斯、阿多尼斯和斯明雷克斯，而阿波羅正駕著馬車橫過天際。這是一幅構圖複雜的畫，成功的並置不同的人物與事件，並創造出流暢和連貫的整體。重點旨在強調由清新與豐富色彩反映出的變形和誕生，阿波羅、芙蘿拉和普里阿普斯的出現強烈指示

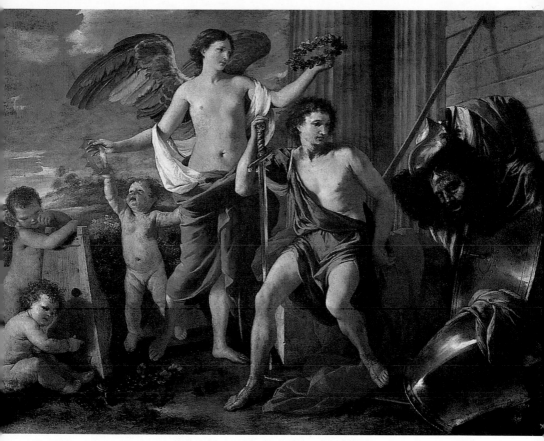

大衛的勝利　1630～1631 年　油畫　100×130cm　馬德里普拉多美術館藏

了自然的豐饒，在那裡，噴泉嬉流於雕像間，每一朵花都述說著
自己的故事。普桑用柔和的粉紅與灰色，以繪畫動人地描述出這
個故事。

　　在應對巴洛克風格過度華麗時，自我控制和節制成為普桑作
品的主調。如藏於普拉多的〈大衛的勝利〉，普桑畫筆下年輕的
大衛與我們印象中的勝利者形象並不相符，而是呆坐著凝視歌利
亞被割下的頭顱和巨大的盔甲，甚至連為他戴上桂冠的勝利女
神，似乎也在沈思榮耀帶來的重負，豎琴旁的小天使則靜默無聲。
普桑運用了微妙的灰色與棕色，來攪亂他在別處製造的和諧，臉

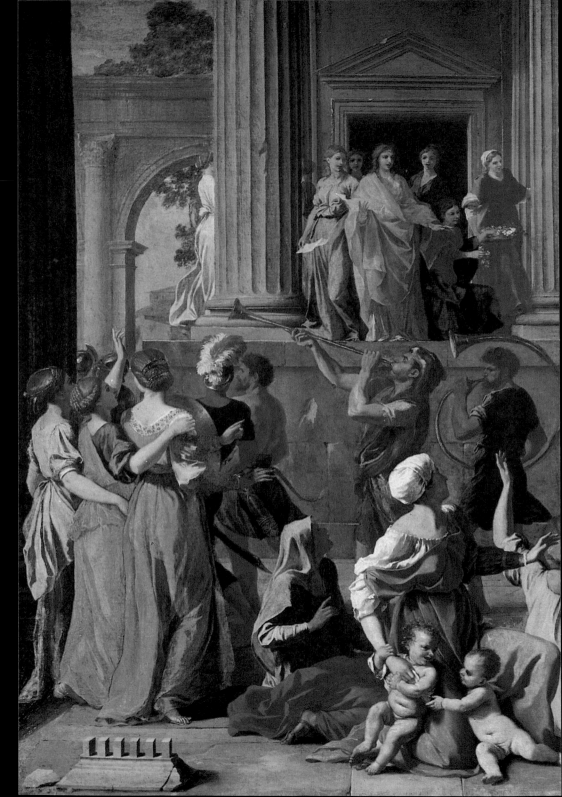

大衛的勝利
1632～1633 年
油畫
117×146cm
倫敦達爾威治畫
廊藏

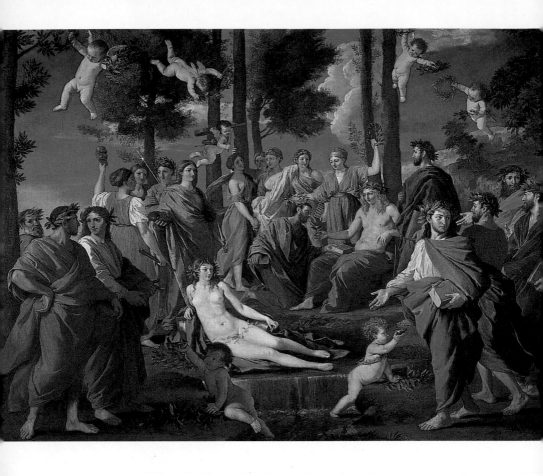

龐與身體蒼白的色澤反射了盔甲的柔和倒影，無情地將他們拉攏
在一起，儘管仍保有浪漫的特徵，〈大衛的勝利〉透露出一種新
的凝重氣氛。

　　而較為知性的〈大衛的勝利〉版本，則完成於一六三二或三 圖見 68、69 頁
三年，現在經過 X 光的檢查，我們知道這幅畫曾經過多次的修改。
強有力的垂直與水平建築場景強調了構圖的大膽，清晰及精確讓
這幅畫與眾不同：畫中的每一層面都極為明確，每一群人物定義
清楚，單一人物的姿勢和表情也安排得很妥善，而行列的步調則
調整至完美。但這幅畫也有一種技巧練習的感覺，符合創作時間
的過程、修改的次數及非慣用色料的使用，尤其是在衣服的色彩

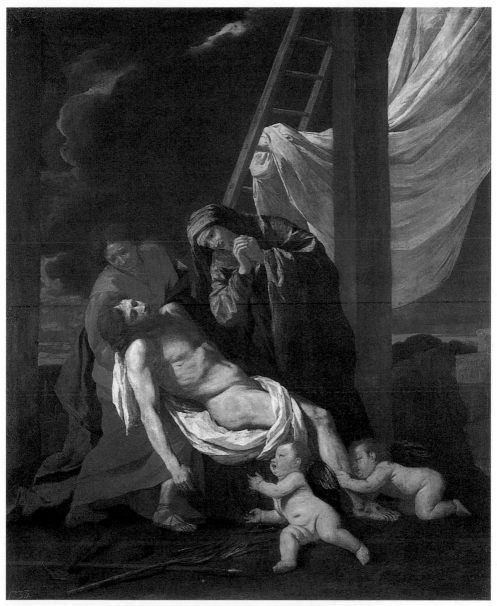

將耶穌自十字架移下　油畫　120×98cm　聖彼得堡艾米塔吉美術館藏（上圖）

阿波羅與繆斯　1631～1633 年　油畫　145×197cm　馬德里普拉多美術館藏（左頁圖）

有聖約翰的風景
1640 年　油畫
102×133cm
美國芝加哥美術
館藏

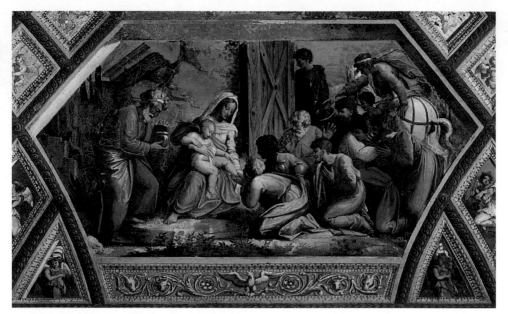

拉斐爾　三賢來朝　濕壁畫　梵諦岡美術館藏

表現。但是這幅畫似乎與普桑藝術觀念的發展及逐漸轉換至古典
主義完全呼應。

　　普桑當時主要的模範爲拉斐爾，尤其以作於一六三二年左右
的〈阿波羅與繆斯〉與一六三三年的〈三賢來朝〉最見受其影響，圖見 70 頁
後圖例外地簽了名並標上日期。〈阿波羅與繆斯〉轉化自拉斐爾
有名的壁畫，普桑採用了相同的馬蹄鐵形構圖，但將場景放置在
柔和的風景中，以背對藍色天空的樹叢爲分割。拉斐爾原先的壁
畫繪於一扇門的四周，普桑的〈阿波羅與繆斯〉則由斜躺的卡斯
達里亞泉水女神和一對取泉水的小天使，佔據了前景的中心，這
些大多爲水平的元素爲構圖提供了動作感。許多其他的人物也豐
富了畫的內容，詩人與繆斯齊聚觀賞阿波羅爲一位詩人加冕桂
冠。經過最近的清洗後，這幅畫顯現出如同〈花神芙蘿拉帝國〉
精巧而豐富的色彩。雖然極爲拘謹，這幅畫卻是普桑最爲出色的

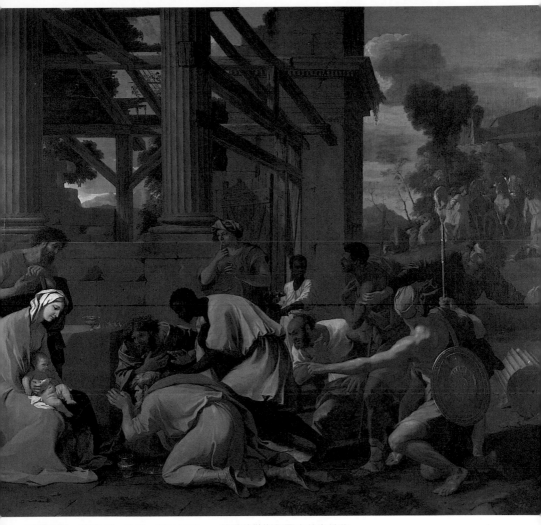

三賢來朝　1633 年　油畫　161×182cm　德國德勒斯登國立美術館藏

作品之一，顯示他駕馭構圖與色彩以符合題材的能力。相較之下，

〈三賢來朝〉似乎極爲嚴肅，普桑將畫的衝擊力，放置在國王與

隨從面對救世主誕生的各種反應上，從驚訝和畏懼到靜默和謙

從，前景中僅見側面的人物形成了一個複雜的網脈，由他們身體

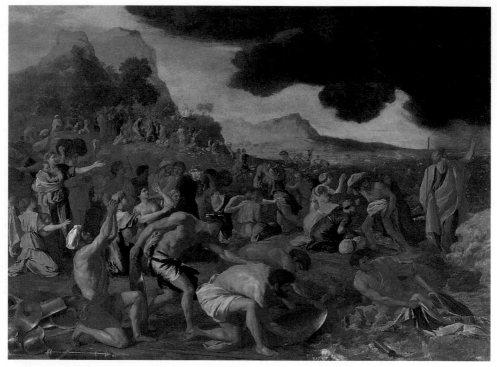

渡過紅海　1633～1637 年　油畫　154×210cm　墨爾本國立維多利亞畫廊藏（上圖）
牧羊人的崇拜　1631～1633 年　油畫　98×74cm　倫敦國立美術館藏（右頁圖）

的角度和姿勢所連結，左邊古代的廢墟和右邊的街景賦予全圖空
間感。而〈牧羊人的崇拜〉則是相同題材的變化，建築背景營造
了全圖的框架，三分之二的構圖由小心經營的垂直面與斜面，及
五個盤繞在上方的小天使所佔據，這些小天使也是經過仔細考量
而安置的。

　　普桑該做抉擇的時刻來臨了，當時羅馬已被過度華麗的巴洛
克風格所征服，而反對的聲浪也時有所聞，兩派人馬在聖路克學
院中展開了激烈的爭辯，普桑面對爭辯的反應則是個人化與複雜
的。在他手中聖經與古典題材獲得了新的共鳴：如〈渡過紅海〉
和其系列作〈金羊的崇拜〉或是〈摩西敲擊石塊〉，這三幅圖都 圖見 78 頁
有許多蜿蜒排列而消逝在背景裡的人物，也都有著共同的目標：

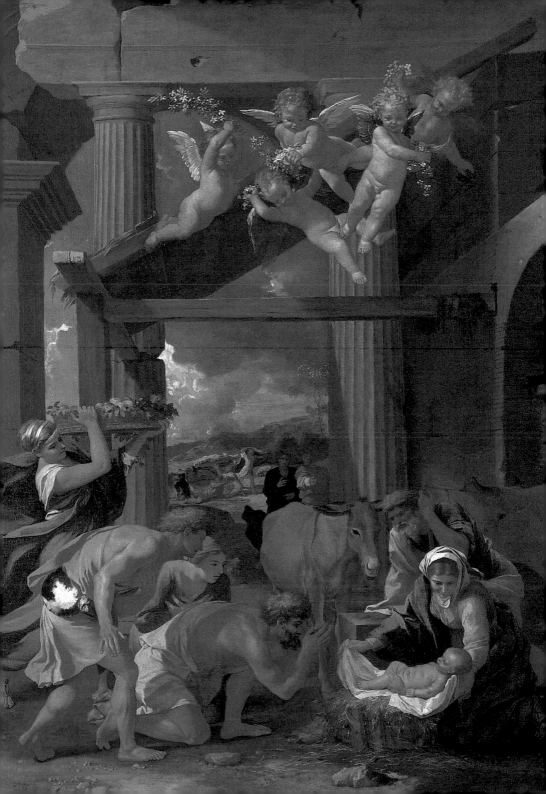

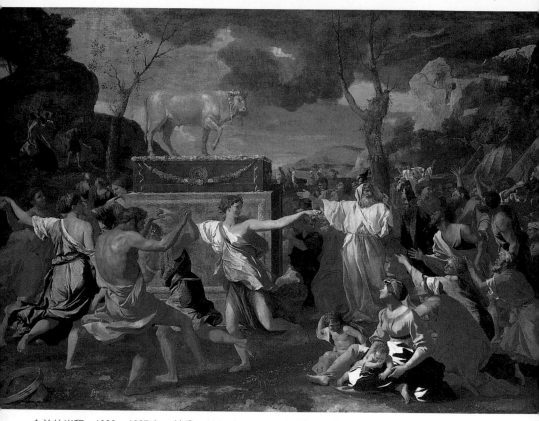

金羊的崇拜　1633〜1637 年　油畫　154×214cm　倫敦國立美術館藏

使用特定事件中仔細挑選的時刻做爲工具，不管每一圖中特定的
聚焦點爲何，是展現上天的旨意或是虛假偶像的誘惑，它們所引
起的不同反應才是重點。爲達成他的目標，普桑將各種不同種類
和年齡、階層的人物，放置在包含人類與神祉的舞台情境中，我
們必須以不同於以往的方法來欣賞這些作品，從一個個的人物
上，用圖畫的本身來閱讀，以便捉住它們所有的意涵。從此以後，
沒有什麼是顯而易見的——由觀賞者決定如何解讀作品，並以智
慧的眼光來欣賞。普桑對製造動作的幻影並不感興趣，而是追求
將神態、樣式及姿勢融合成一個相關連的整體。

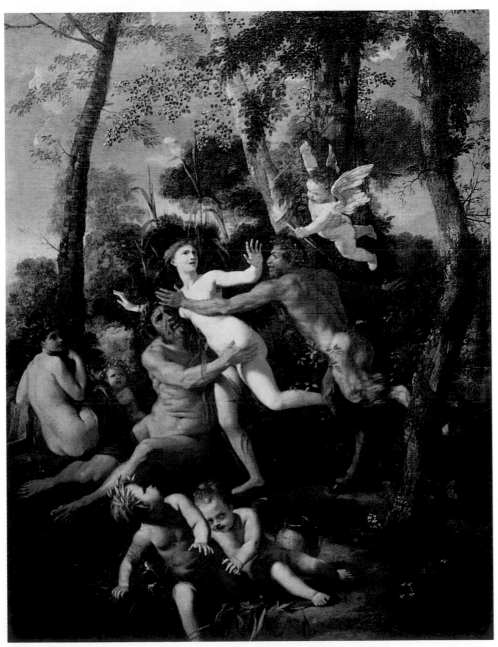

牧羊神與斯林克絲　1637 年　油畫　106.5×82cm　德國德勒斯登國立美術館藏

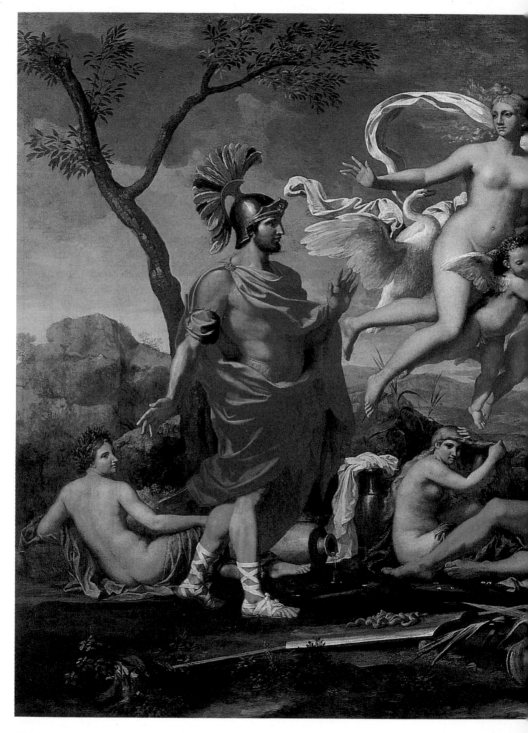

維納斯贈戰甲給
埃涅阿斯
1639 年　油畫
105×142cm
法國盧昂美術館
藏

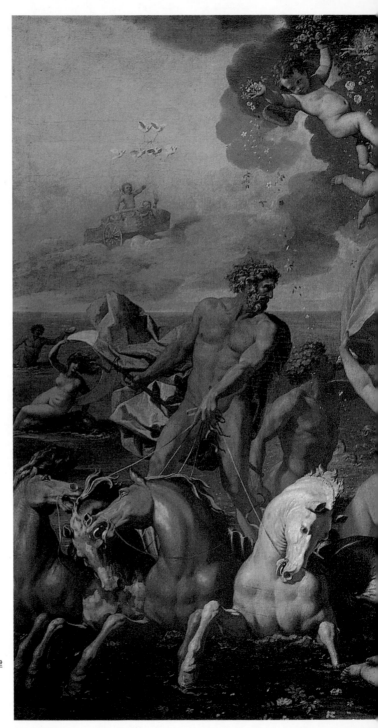

海神尼普頓與其妻安菲特律
特的勝利　1634 年　油畫
114.5×146.5m
美國費城美術館藏

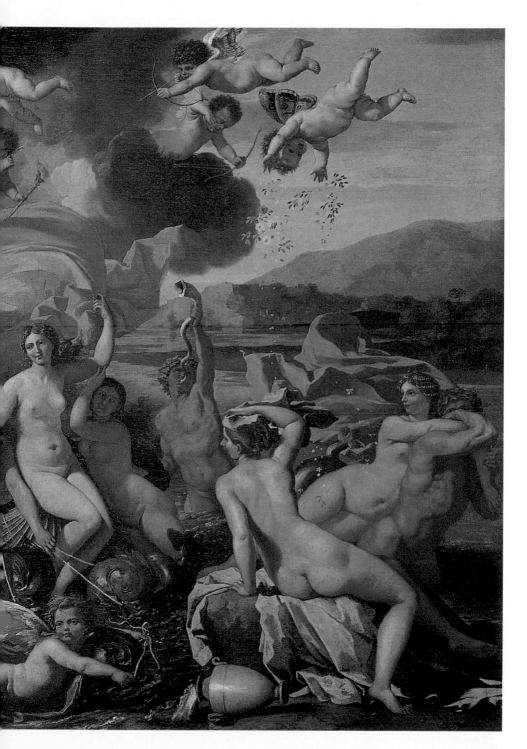

普桑精確的工作方式並不適合以整體而非細節來觀賞的大規模作品，他喜歡以小幅的尺寸來創作（大約二公尺寬，一點五公尺高的畫布），以便輕易容納題材所需的眾多人物。一六三○年代時，普桑已緊捉住場景尺寸與圖中人物的問題，這個議題將支配他未來的創作之路。

學術、宗教與詩──普桑的新領域

在〈牧羊神與斯林克絲〉作品中，普桑利用圖中人物身體與樹木表現出的肢體挫折與反映出的詩意，達致了令人驚嘆的平衡。美女斯林克絲似乎逃過被擄的命運，但她後來化身為蘆葦則使牧羊神發明了蘆笛，音樂也由此衍生。世俗之愛轉化，或者說，昇華為精神之愛。

圖見 79 頁

而普桑的新風格在〈維納斯贈戰甲給埃涅阿斯〉中達致頂點，圖中描述在特洛伊戰役前夕，維納斯為她即將建立羅馬的兒子埃涅阿斯，送來了鍛冶之神瓦爾肯製作的盔甲。這幅作品既非敘述性也非諷喻性：它是一個象徵時刻的靜止呈現，圖中包含了許多不朽形式的並置，每一個都定義明晰且各自獨立，但對流通整體的三重節奏都有所貢獻。處於灰棕與淺綠的單色風景中的是三棵樹、三位河神與他們的三個甕，背景則是台伯河的沙洲。這些特點分開了三個主要的元素，而作品的意義則倚賴三者間的相互關係：埃涅阿斯，他的姿態表達了驚訝與服從；維納斯，靜止於空中如同一個白色的雕像；懸掛在橡樹上的盔甲，就如其他人物一般逼迫人。而其他的器物，如前景中打翻的甕、砍斷的蘆葦、金色的長矛及紫色羽毛的頭盔和盾牌，都極為重要，它們是象徵物而非配件，它們讓觀者驚覺到圖中所有隱含的事物。在此普桑的概念由成形到確定，題材處理手法也愈形精簡，神話故事讓位給了歷史故事，當他真正著手古典傳說時，作品便有一股思考與嚴肅的精神。

圖見 80、81 頁

著手於一六三四年的〈海神尼普頓與其妻安菲特律特的勝

圖見 82、83 頁

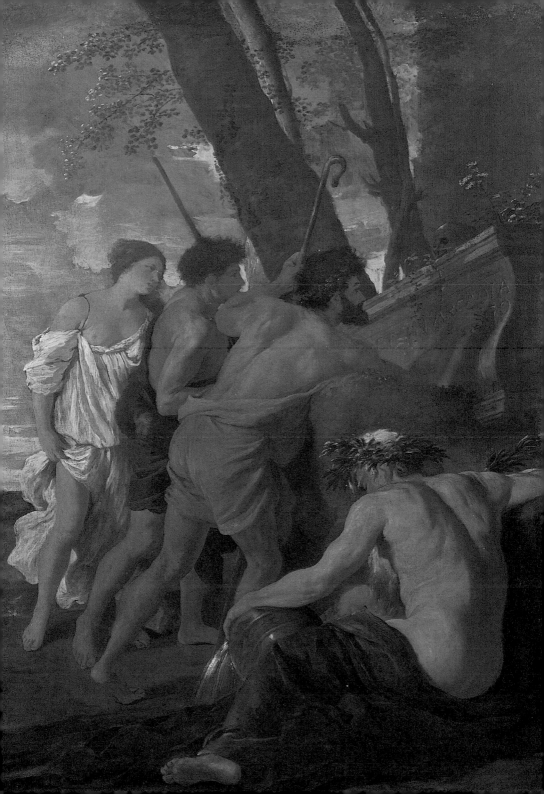

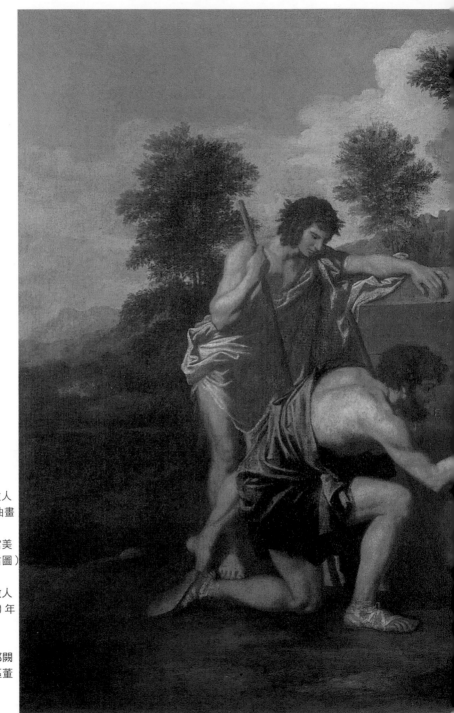

阿卡迪亞牧人
1639 年　油畫
85×121cm
巴黎羅浮宮美
術館藏（右圖）

阿卡迪亞牧人
1629～1630 年
油畫
101×82cm
英國德比郡闕
茲華斯社區董
事會藏
（前頁圖）

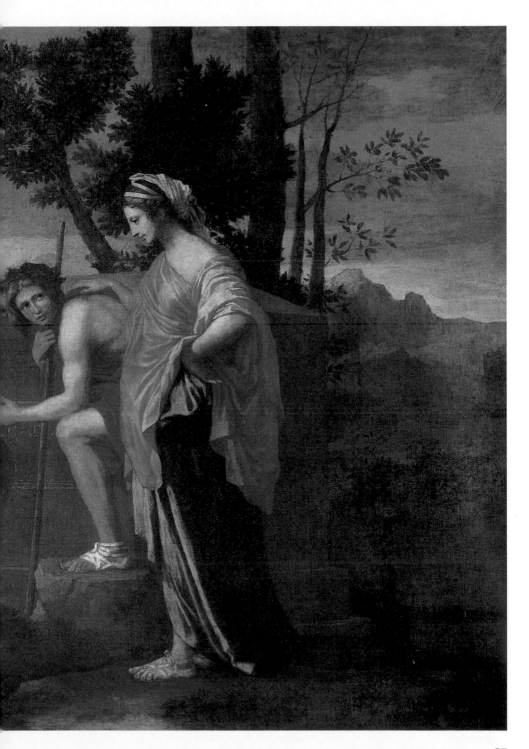

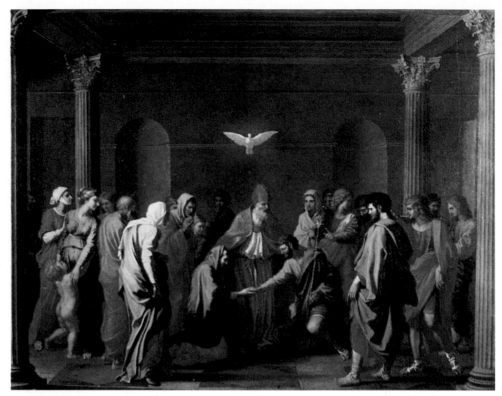

第一組「聖禮儀式」─婚禮　1636～1640 年　油畫　95.5×121cm　華盛頓國立美術館藏

利〉，則自成一格，是海洋題材的集大成，普桑技巧地以一些著
名作品爲基準，以創作自己的傑作，尤其明顯可見拉斐爾的壁畫
〈丘比特與賽姬的婚姻〉和〈伽拉特亞的勝利〉的影子，但普桑
圖中加入了大膽的海神尼普頓而將拉斐爾的構圖加以擴大，並且
爲了強調，都把每一項事物放在前方，海豚與海馬則似乎翻騰於
時空之外。普桑有意使其作品靜止與對稱，以做爲對典型羅馬巴
洛克運動的自主反應，如此一來，他便放棄了製造驚奇效果的機
會。

　　相反的，普桑新作中呈現了一種集中而相關的構圖，其中有
理想的人類原型，背景則是有著灰雲的半海、半天空的巨大空曠

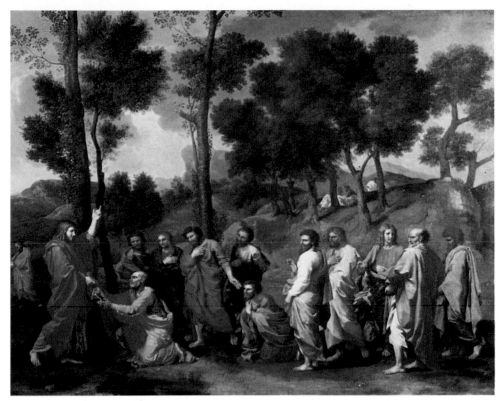

第一組「聖禮儀式」一授聖職　1636～1640 年　油畫　95.5×121cm　華盛頓國立美術館藏

　　風景，還有一群小天使。分成三部分的結構十分驚人，三組仔細
平衡的中心人物形成了一個三角形，其後藍、桃和黃色的布幔與
其餘部分的壓抑色彩相互呼應，作品顯著的浩瀚，讓人忽略了它
的中型尺寸。

　　經由巴貝里尼的文化圈，普桑結識了紅衣主教洛斯皮格理歐
西（Giulio Rospigliosi），他是一位詩人也是一個藝術的愛好者，
普桑於一六三八與一六四〇年期間為他所繪的四幅圖畫主題，便

圖見 86、87 頁

出於他的建議，其中二幅已經失落，現藏於羅浮宮的〈死神壓抑

圖見 85 頁

的幸福〉（以別名〈阿卡迪亞牧人〉聞名於世），則比藏於闕斯華
茲的同名畫作晚約十年，之前所繪的殘酷場景讓位給了沈靜的冥

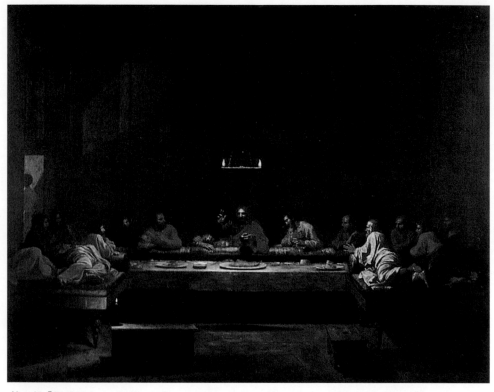

第一組「聖禮儀式」一聖餐　1636～1640 年　油畫　95.5×121cm　華盛頓國立美術館藏

思，牧羊人不再擠在墳頭上向他們招呼的死亡頭顱前，相反的，他們群聚在墳墓之前，沈思於墓碑上的刻字「Et in Arcadia Ego」，而不同於早先以對角線為中心的版本，這幅作品中的四個人物則與命運之墳對稱處理，色彩較為冷靜，也不再在整體上強加統一，顏色界定鮮明，而非柔和，帶領觀畫者一步步去瀏覽畫中人物，而每一個人物都有一種特殊的情感要表達。

　　為洛斯皮格理歐西繪的寓意畫大不同於普桑其他的作品，它們反映了訂畫人的高度文化觀，而非普桑自己當時的想法。寓意畫是一種擁有自己的準則、語言和規範的畫種，普桑對這類畫並不熱中，他較喜歡以取材自宗教或特定史料與文學作品，即眾所熟知的題材來作畫，傳達他的思想。

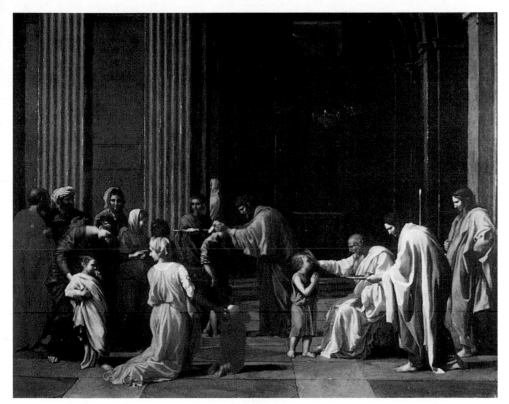

第一組「聖禮儀式」—堅信禮　1636～1640 年　油畫　95.5×121cm　華盛頓國立美術館藏

　　一六三六至一六四二年，普桑同時為紅衣主教普梭創作了七幅「聖禮儀式」系列畫，不久又創作了第二系列。普桑同時看到了一體的二面，他一面深入研究早期的基督教儀式，另一方面也鑽研異教崇拜。應普梭的要求，普桑針對每一聖禮加以處理，每一幅作品賦予一個場景和早期典型的基督教服裝，他對真實的追求，帶領他回到每一聖禮的最初源頭。如此一來，〈洗禮〉呈現聖約翰為耶穌洗禮；〈告解〉是瑪麗‧瑪格德琳與賽門；〈婚禮〉是為聖母的婚禮；〈聖餐〉是為最後的晚餐；而〈授聖職〉則是耶穌將天堂之門的鑰匙交給聖彼得。經由他的博學多聞，普桑設法為這些眾所熟知的新約聖經場景帶來新意。

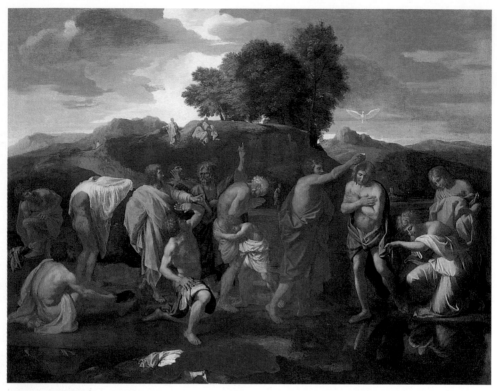

第一組「聖禮儀式」─洗禮　1636～1640 年　油畫　95.5×121cm　華盛頓國立美術館藏

　　第一組「聖禮儀式」花了很久的時間才完成。比較其中的六
幅（〈告解〉於一八一六年毀於祝融），其色調與構圖風格極為不
同，最早的〈授聖職〉與〈婚禮〉特徵為大群緊靠在一起的人物，
或單獨或成群，其場景僅為背景而且幾乎可以互相替換。〈聖餐〉
的色調和構圖則較為嚴肅，以夜晚為場景，為普桑提供了探索人
造光源的機會，在不只一個光源的情形下，他仔細觀察有何種效
果產生，並檢查投射在物體上的陰影，〈聖餐〉場景的光源來自
上方的閃爍火光，前景的櫥櫃上放置了一隻蠟燭，而左方背景打
開的門中又有隱藏的光源，將光線投灑於地板和牆上。在陰影的
環繞下，靠著僅佔畫面一小部分的狹長光線辨識出耶穌與門徒，
這樣的效果極為驚人，觀賞者的注意力被拉到中央的耶穌身上，

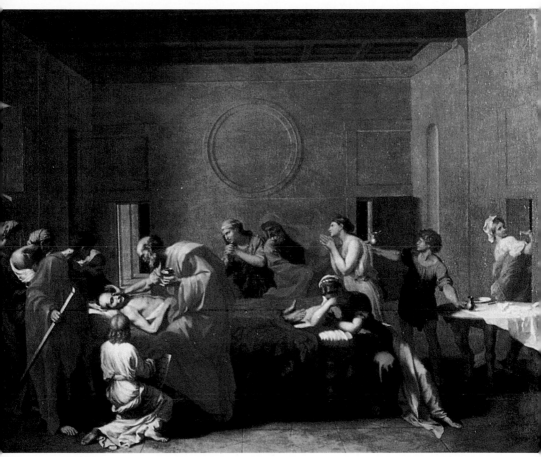

第一組「聖禮儀式」—最終擦聖油禮　1636～1642 年　油畫　95.5×121cm　華盛頓國立美術館藏

　　他正舉起手祝禱。

　　〈洗禮〉則較為怪異而必須單獨考量。一六四〇年普桑前往
巴黎時，已開始創作此畫，他隨身帶著這件作品，但一直到一六
四二年五月才完成。圖中的人物要比其他作品中的人物來得大，
且背景連綿的山脈也較凝重，從現存的草圖來看，普桑對構圖曾
思索良久，也因此可見米開朗基羅和拉斐爾的影子。人物與風景
更為緊密關連，顯現了普桑在這一方面的長足進步。第一組「聖
禮儀式」系列的吸引力大都來自於對細節的精細注意。

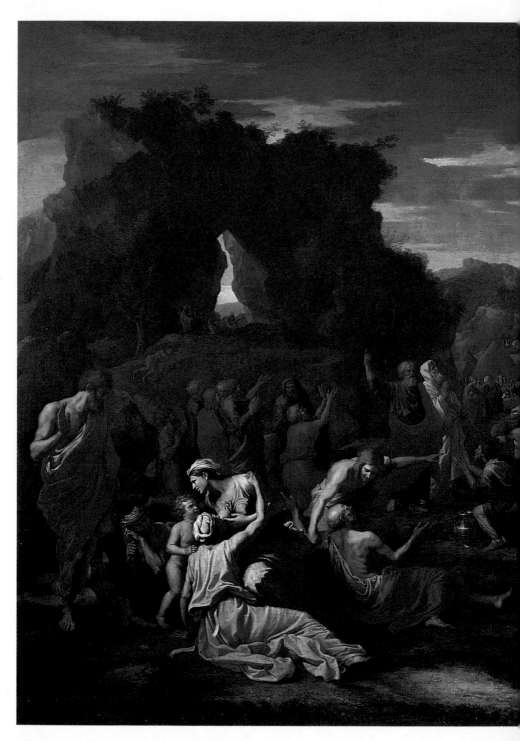

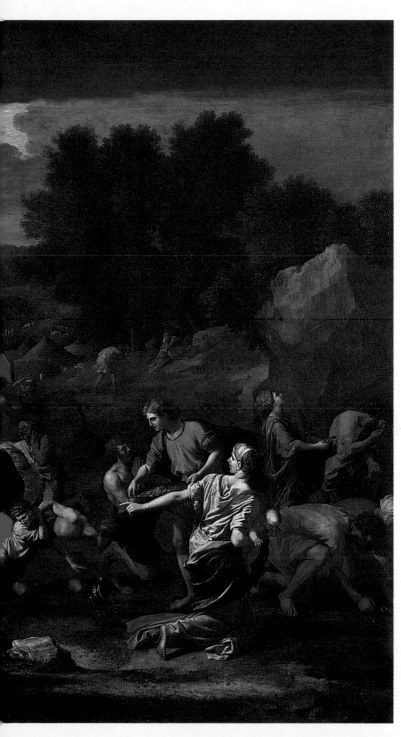

以色列人撿拾嗎哪
1639 年　油畫
149×200cm
巴黎羅浮宮美術館藏

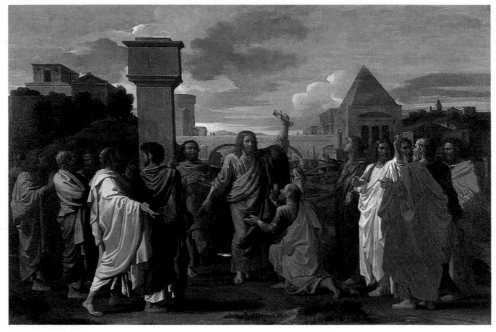

第二組「聖禮儀式」－授聖職　　1644～1648 年　油畫　117×178cm
英國愛丁堡蘇格蘭國立美術館藏

　　為昌特羅所作的第二組「聖禮儀式」系列，其前後關連性十
分引人注意，最引人注意的是畫作本身和其上人物的尺寸，普梭
版的尺寸為 95.5×121 公分，昌特羅版也是風景形式，但規模更
大（117×178 公分）。第二組中的人物仍像是舞台上的角色，但
在比例上更為驚人，風格更為大膽，手法更為凝重，作品本身的
魅力減少了，也更為僵硬，尤其是布幔，但是姿態的範疇與情感
卻更見豐富。每一時刻與每一個表情都仔細計量過，對人類重要
時刻所激發的情感營造都有所貢獻。普桑在此不僅提供了「聖禮
儀式」的博學插畫，他更帶來了基督教與斯多葛哲學令人信服的
綜合。

　　「聖禮儀式」和「勝利」系列呈現了普桑二種不同但卻互補
的才華，提供了深入觀察他手法的機會：系列畫作的工作紀律培

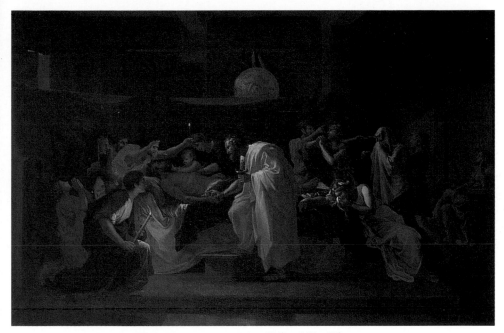

第二組「聖禮儀式」最終擦聖油禮　1644～1648 年　油畫　117×178cm
英國愛丁堡蘇格蘭國立美術館藏

養出他的創造力，激勵他尋找新的結構與形式，並探索更深層的
意義。表面上來看，沒有比〈牧羊神的勝利〉和二幅〈堅信禮〉
更為不同的了，但是，在顯明的韻律對比下，前者的活力與後二
者的拘謹，卻存在著極大的共通性，即構圖的嚴謹和創造的努力。

圖見 102、103 頁
圖見 91、98 頁

　　第一組的「聖禮儀式」系列並未完整呈現普桑的藝術主張，
而在他第二次著手相同的題材時，他的意念進一步擴展，普桑的
創作過程包含了需要時間與耐力而緩慢成熟的意念，如果比較其
他耗時三十或四十年的系列畫作的話，也有相同的特徵，普桑作
品中竭盡心力的手法，反映出一種本能的需要，普桑決不接受僅
有部分的答案。相反的，他努力達致一種完整與最終的結果，其
中，相對的事物並存於統一的整體中。每一幅作品皆抒發出某些
對立卻相關的觀點，像是生命與死亡、上帝與自然、歷史與永恆。

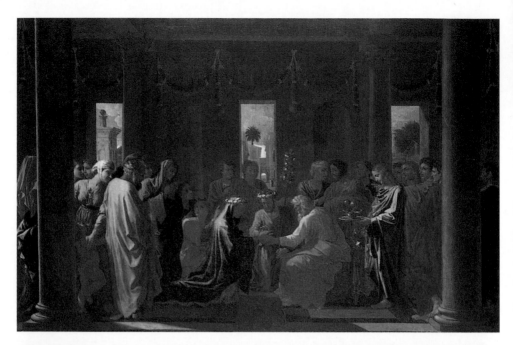

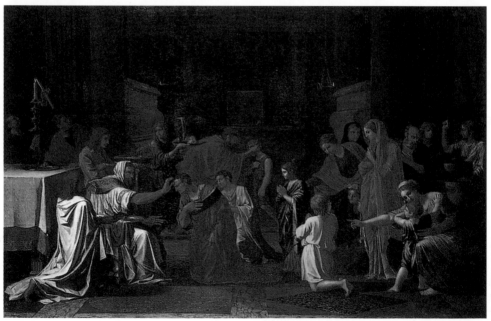

第二組「聖禮儀式」婚禮 1644～1648 年 油畫 117×178cm 英國愛丁堡蘇格蘭國立美術館藏（上圖）
第二組「聖禮儀式」堅信禮 1644～1648 年 油畫 117×178cm 英國愛丁堡蘇格蘭國立美術館藏（下圖）

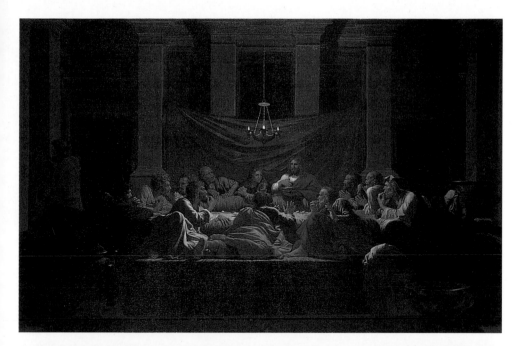

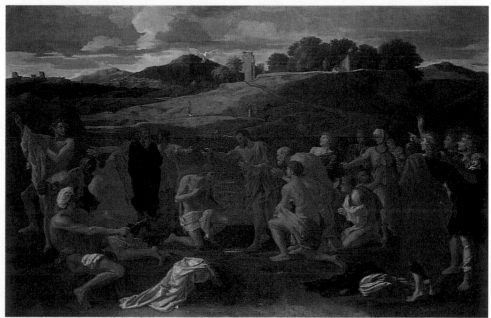

第二組「聖禮儀式」聖餐　1644～1648 年　　油畫　117×178cm　英國愛丁堡蘇格蘭國立美術館藏（上圖）
第二組「聖禮儀式」洗禮　1644～1648 年　　油畫　117×178cm　英國愛丁堡蘇格蘭國立美術館藏（下圖）

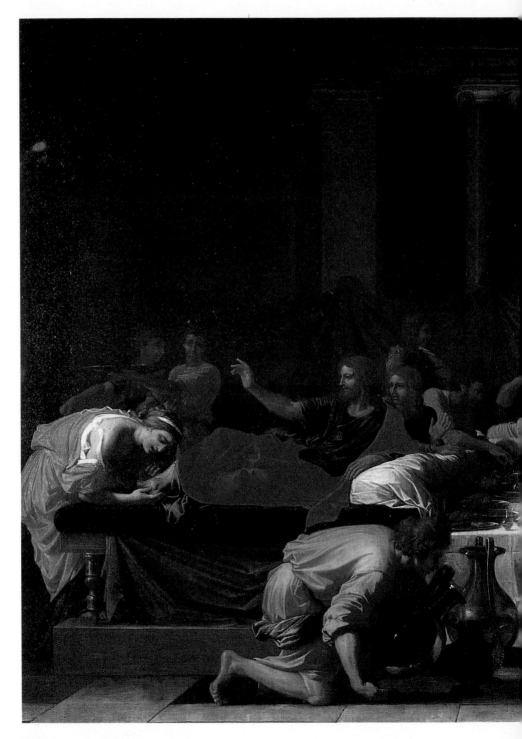

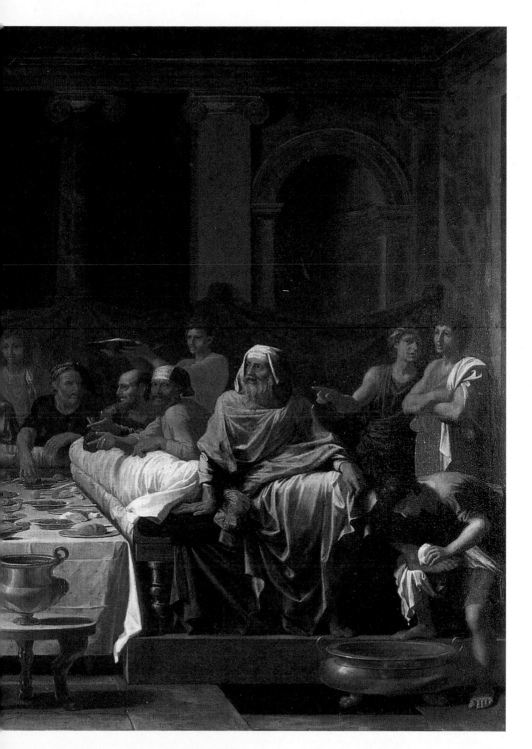

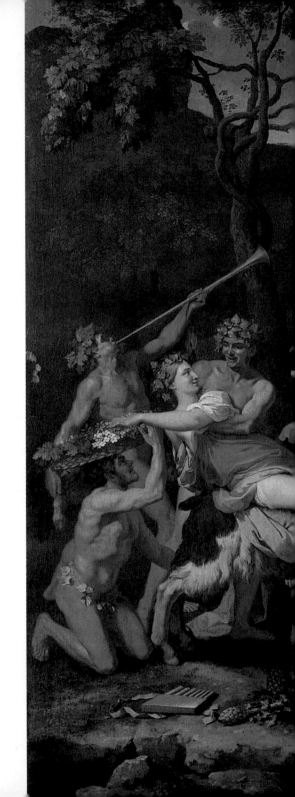

牧羊神的勝利　油畫　134×145cm
倫敦國立美術館藏（右圖）

第二組「聖禮儀式」─告解　1644～1648 年
油畫　117×178cm
愛丁堡蘇格蘭國立美術館藏
（前頁圖）

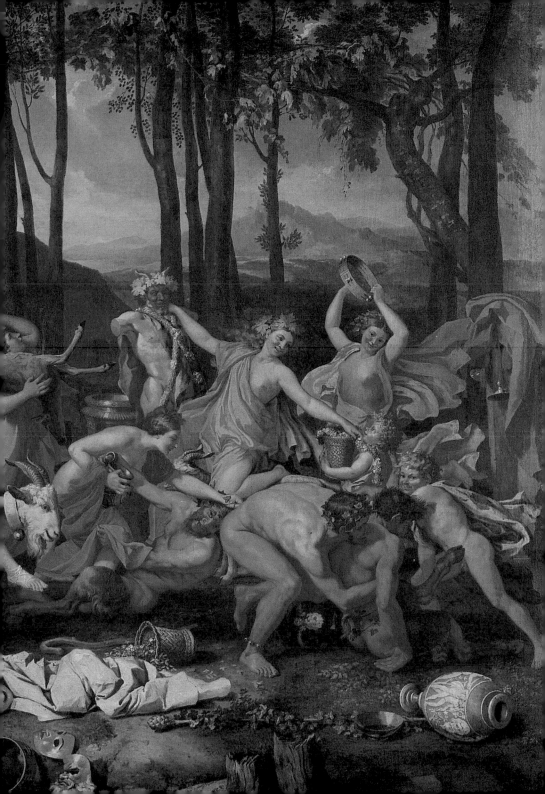

巴黎插曲──服事路易十三的宮廷

　　一六三〇年代普桑的畫作在羅馬已經供不應求，而巴黎也日漸對他感到興趣。當時法國王室的地位漸形穩固，並致力建設成為國際強國，因此不遺餘力推行藝術。法王路易十三的首相黎賽琉（Richelieu）對藝術更為狂熱，他深切了解藝術的價值，更明白畫家在幫助政權名留青史所扮演的角色，黎賽琉不僅是私人的贊助者，他更代表了國家，他曾推薦畫家魯本斯裝飾盧森堡皇宮畫廊，最後他也讓普桑創作了「勝利」系列，以裝飾他私人的城堡。做為基督教世界政治中心的巴黎，不可避免也將成為其藝術的首善之地。

　　普桑的當紅始自一六三九年，他先是接到首相的來信，後來又收到國王的信函，無疑的，普桑十分心動於巴黎方面提出的條件：五年的停留限期、一千克朗的旅費、年薪一千克朗及一棟位於杜伊樂瑞花園的房舍。但是儘管巴黎有這麼多的好條件，卻也有千般好理由留在羅馬：未完成的作品、病癒的後遺症，還有他年輕的妻子也不熱中陪他同行，同時他自己也不願意離開獲得心靈寧靜的城市，可能他也擔心巴黎和宮廷內進行的計畫和服事國王所難免遭遇的限制。最後，他提出不可以要求他「繪做天花板或圓形屋頂」的條件，經過二年的拖延，他終於在一六四〇年十一月二十八日啟程到巴黎，旅程十分順暢，最後在巴黎還受到隆重的歡迎，到年底時，他已舒適的安頓下來並覲見了路易十三世。

　　除了得以會見老朋友外，巴黎也提供給他榮華富貴，他的年薪約為一千六百到二千里弗赫（livres），位於杜伊樂瑞花園的住所也極為舒適，但事情總是有好有壞，首席御用畫家的責任包括了：所有藝術工作及皇室相關宮舍裝飾的監督。在幾個月內，他要設計窗簾、繪作聖壇畫、設計建築裝飾品還有繪作書本封面。但裝飾羅浮宮大花園的管理工作則佔據了他大部分的時間，現在再也沒有時間創作一般畫作，黎賽琉和國王只給他一個月的緩衝時間，僅夠他完成從羅馬隨身帶來未完工的〈洗禮〉和〈聖家族〉。

人生因藝術而豐富，藝術因人生而發光

藝術家書友回函卡

感謝您購買本書，這一小張回函卡將建立起您與本社之間的橋樑。您的意見是本社未來出版更多好書的參考，及提供您最新出版資訊和各項服務的依據。為了加強對您的服務，請將此卡傳真（02）3317096・3932012 或郵寄擲回本社（免貼郵票）。

您購買的書名：_____　叢書代碼：_____

購買書店：_____ 市（縣）_____ 書店

姓名：_____　性別：1.□男　2.□女

年齡：　1.□20歲以下　2.□20歲～25歲　3.□25歲～30歲
　　　　4.□30歲～35歲　5.□35歲～50歲　6.□50歲以上

學歷：　1.□高中以下（含高中）　2.□大專　3.□大專以上

職業：　1.□學生　2.□資訊業　3.□工　4.□商　5.□服務業
　　　　6.□軍警公教　7.□自由業　8.□其它

您從何處得知本書：
　　　　1.□逛書店　2.□報紙雜誌報導　3.□廣告書訊
　　　　4.□親友介紹　5.□其它

購買理由：
　　　　1.□作者知名度　2.□封面吸引　3.□價格合理
　　　　4.□書名吸引　5.□朋友推薦　6.□其它

對本書意見（請填代號1.滿意　2.尚可　3.再改進）

內容 _____　封面 _____　編排 _____　紙張印刷 _____

建議：_____

您對本社叢書：1.□經常買　2.□偶而買　3.□初次購買

您是藝術家雜誌：
1.□目前訂戶　2.□曾經訂戶　3.□曾零買　4.□非讀者

您希望本社能出版哪一類的美術書籍？

通訊處：

台北市100重慶南路一段147號6樓

藝術家雜誌社　收

市
縣

鄉鎮
市區

路
街

段巷弄號樓

姓名：

電話：

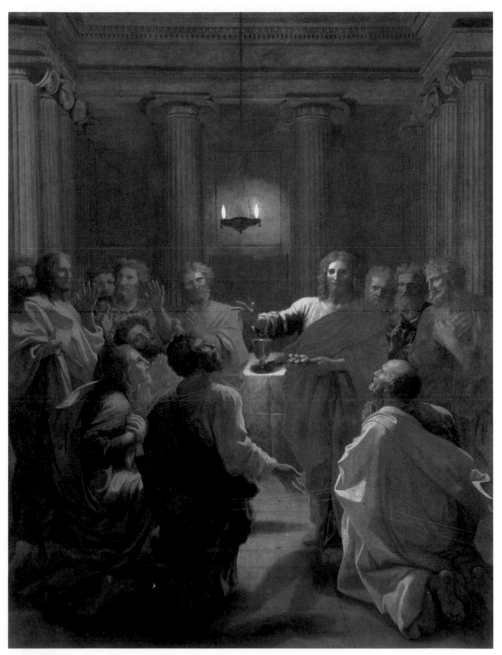

制定聖餐式　1640～1641 年　油畫　325×250cm　巴黎羅浮宮美術館藏

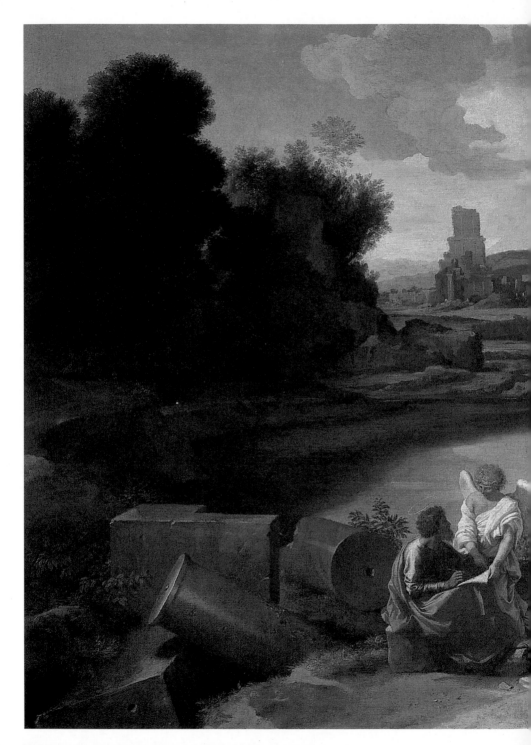

有聖馬太的風景
1641 年　油畫
99×135.6cm
柏林國立美術館藏

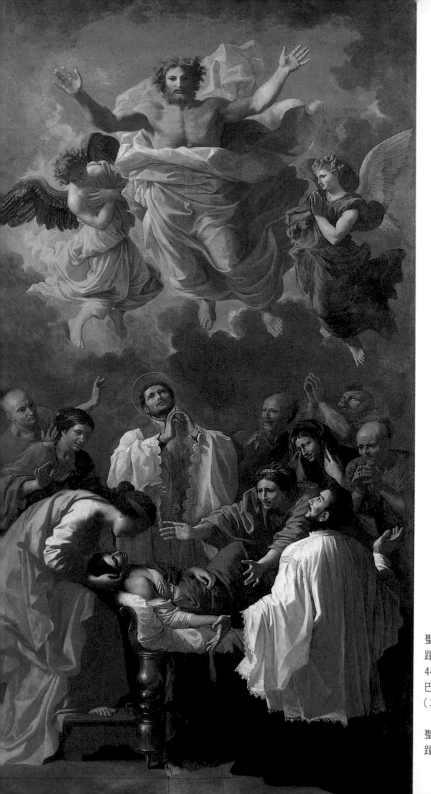

聖方濟・查威爾的奇
蹟　1641 年　油畫
444×234cm
巴黎羅浮宮美術館藏
（左圖）

聖方濟・查威爾的奇
蹟（局部）（右頁圖）

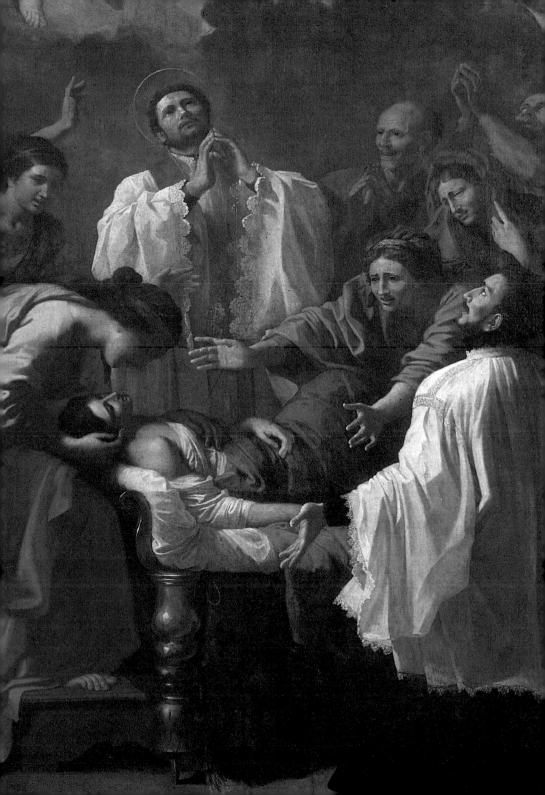

普桑抵達巴黎後的第一件任務是他許久未曾嘗試的畫種——聖壇畫，國王命令他裝飾聖葛曼城堡的小教堂，普桑一直畫到一六四一年九月才完工，國王與王后對結果都十分滿意。普桑巧妙地將主題安排在超過三公尺高的巨大畫布上，並不侷限忠於重現歷史的場景，〈制定聖餐式〉中，耶穌正要發放聖餐，十二門徒或坐或跪形成一個圓圈，而非如一般都讓門徒環坐於三面餐桌，猶大正要偷偷離開的處理。普桑以打破對稱和不將構圖重心放在中心來避免單調，圖中耶穌舉起的手才是整幅畫的真正重心點，隱約可辨的人形似乎由半暗的光線中跳躍而出。創造這樣嚴肅和樸實的作品真的需要極大的勇氣，尤其是聖壇畫。

圖見 105 頁

圖見 108、109 頁

　　普桑停留巴黎時期的主要作品是為〈聖方濟・查威爾的奇蹟〉，這是一六四一年路易十三的首相黎賽琉聘請普桑為耶穌見習院的聖壇而作，其規律的線條與節制的裝飾在詩作與版畫中都極為有名。黎賽琉之所以將教堂中最重要的畫交給普桑，很顯然的是要一幅足以匹配建築物的作品，而普桑遍搜耶穌會創始者的生平事蹟，最後選擇了一個表面上看來似乎不適合他的題材：到日本傳道時，聖方濟・查威爾和他的同伴費爾南德斯在剛果克西瑪讓一個土著的女兒復活。為征服將近四點五公尺高的畫布，普桑將構圖分為二層：下方，家人和二位神父圍繞在死去的女孩身邊；上方，耶穌顯現在雲端，旁邊則有二個天使。上方的構圖有著拉斐爾嚴謹的特色，耶穌表現出的寧靜莊嚴強烈對比著下方上演的人間悲劇；死亡之床斜切過畫面，周遭的人群緊湊地圍繞在一起，所有的注意力集中在支撐女孩頭部的黃衣女人與穿著白色袈裟的聖方濟・查威爾和費爾南德斯身上，二位神父皆向空凝視，其他人則展露了許多不同的情緒：有的心痛，有的驚喜，有的則感謝上帝，圖中並無太多東方色彩，除了日本男人完全剃光的髮式以外，但是仔細安排的姿態與表情充分照亮了整個場景。

　　整個羅浮宮大畫廊的裝飾，則是普桑初次也是最後一次的大型企劃工作經驗，挑定的主題是最適合法王皇宮的赫鳩利斯，其

聖保羅的狂喜　1649～1650 年　油畫　148×120cm　巴黎羅浮宮美術館藏

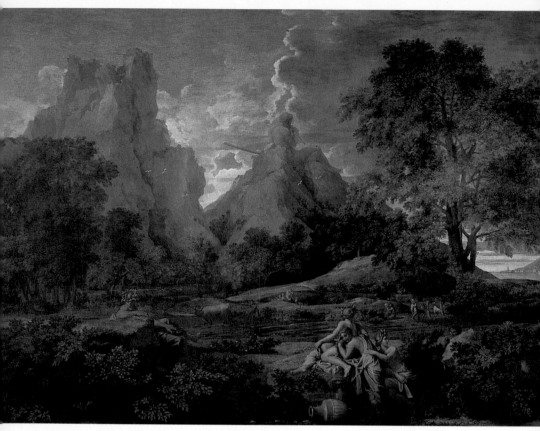

有獨眼巨人波里菲摩斯的風景　1649 年　油畫　150×198cm　聖彼得堡艾米塔吉美術館藏

生平多彩多姿的冒險生涯提供了許多繪畫的題材。但是畫廊的限
制極大：長寬極度不成比例，長四百公尺而寬只有八公尺，二旁
還有許多窗戶和一個圓形的天花板。

　　普桑開始著手進行，決定繪畫的分配，並替助手製作草圖，
在開始創作赫鳩利斯的生平事蹟前，他先設計週邊的裝飾元素；
圓形天花板則直接以油彩繪作。普桑給工作群的指示巨細靡遺，
對他們的表現從不滿意，但是普桑的設計與當時裝飾繪畫的觀念
背道而馳，非但不以飛舞的人物製造幻覺以打破圓拱的分界線，
普桑反而拒絕干涉建築物的框架，他認為藝術應服從理性，並尊

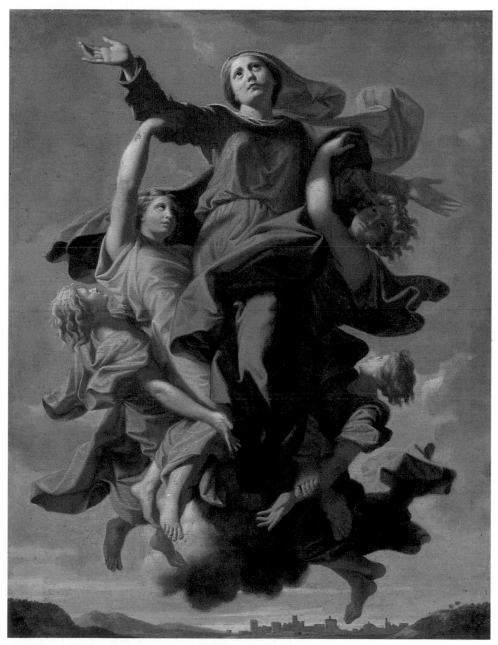

聖母升天　1650 年　油畫　57×40cm　巴黎羅浮宮美術館藏

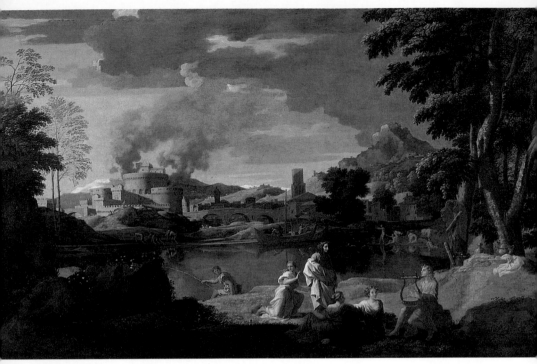

有樂神奧菲士與其妻尤瑞狄絲的風景　1649～1651 年　油畫　120×200cm　巴黎羅浮宮美術館藏

重真實的透視與實際的視點。普桑毫不妥協的態度和相悖的想法
招來其他藝術家的批評，認為畫幅過小且裝飾太過疏漏，整個設
計不夠雄渾。這些批評讓普桑對這個大計畫更加不熱心，可能也
加深了他回羅馬的決心。雖然他回羅馬以後還不斷給接手的人設
計圖，普桑僅能完成計畫的一小部分，也許只是十幅長方形的作
品和同樣數量的圓形浮雕。

　　在為國王服務的期間，太多雜事佔掉普桑的時間。由於習慣
獨自緩慢進行工作，如潮水般湧來的任務逼得他幾乎喘不過氣
來，當其他藝術家得以好整以暇地抒發源源不絕的構想，並發展
自己的風格之時，普桑僅能坐困愁城。他認為羅浮宮的裝飾工程
與七幅「聖禮儀式」的繪製工作，已經使他忙不過來了。因此當
一六四二年七月，黎賽琉要求他到楓丹白露看看是否能修整一些

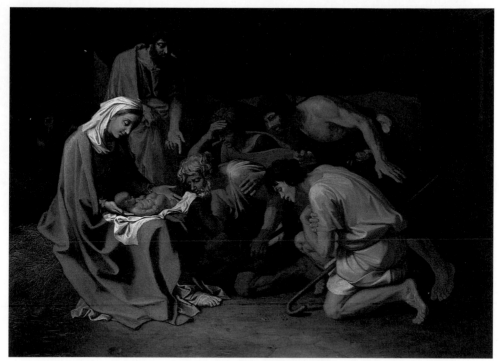

牧羊人的崇拜　1652～1654 年　油畫　98×134cm　慕尼黑修拉斯城藏（上圖）
所羅門王的審判　1649 年　油畫　101×150cm　巴黎羅浮宮美術館藏（背頁圖）

年代久遠的畫作時，普桑趁機要求返回義大利，藉口去接他的妻子，在安排好所有手頭的工作和次年春天回來的條件下，黎賽琉答應了他的請求。

　　六四二年普桑回到羅馬後便不再爲王公、主教繪作，也不再接教堂或宗教的訂畫，從此後僅爲少數幾位貴族作畫。而來自里昂的朋友則是他最佳的支持者，包括經常到巴黎和羅馬出差的銀行家與富商，他們擁有數量極多的普桑作品，並將其價值推向十七世紀少見的高峰，從普桑爲他們保留的作品來看，他們似乎都與普桑擁有相同的道德與政治觀。而在一六八〇年代時，普桑畫作的價格在投資者投機性的炒作下，開始飆漲到頂點，在普桑的有生之年，他的傑作可說供不應求。

　　回到羅馬的舊環境後，普桑便恢復了他的創作，而路易十三

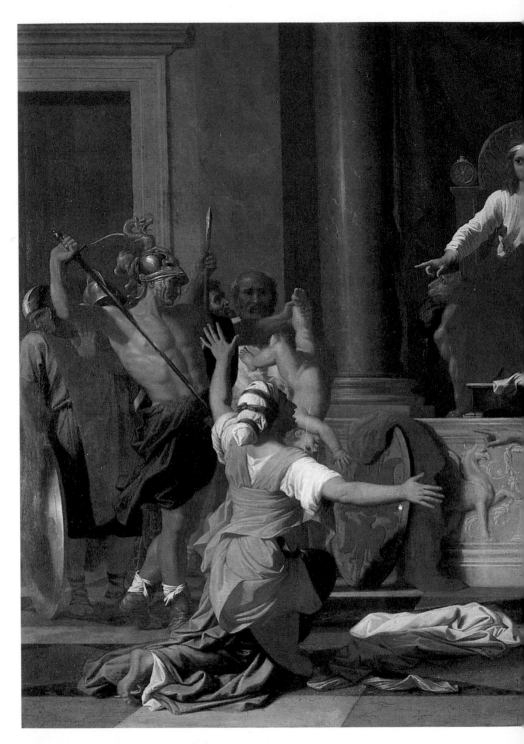

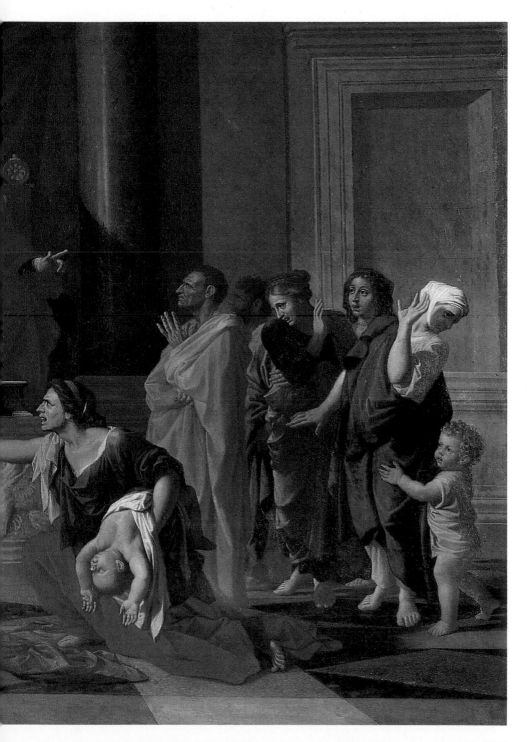

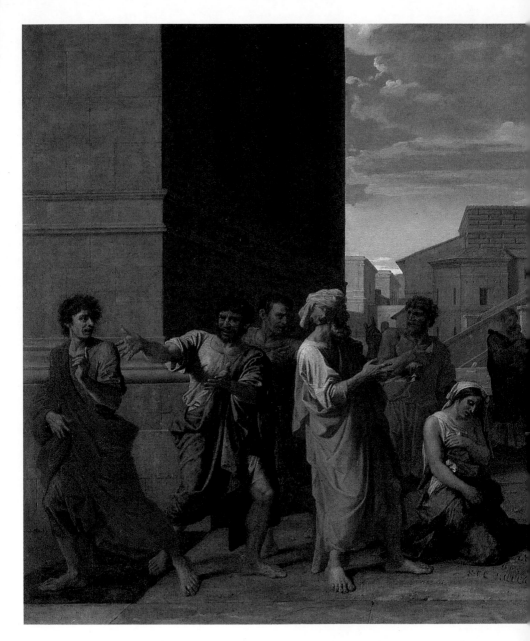

和黎賽琉的相繼過世，更讓普桑逐漸擺脫了官方的約束，現在他可以為他的私人贊助者投注更多的心力，也可以依自己的步調每年僅創作幾幅作品，普桑的生活雖然舒適卻不奢華，可以負擔得起他緩慢的工作步調。

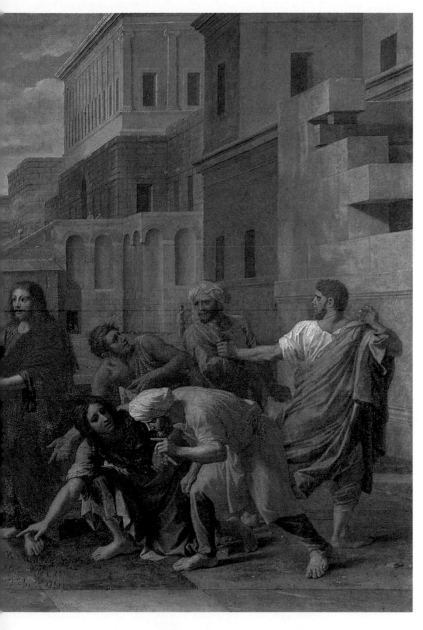

耶穌與通姦的女
人　1653 年
油畫
122×195cm
巴黎羅浮宮美術
館藏

普桑繪畫創作巔峰期

　　離開巴黎後的十年無疑是普桑最多產的時期，不論是就產量
或思考的深度而言。一六三〇年代，普桑以嚴格的態度處理許多

不同的題材，現在他的作品則集中在探索少數幾個他喜愛的題材
上。

　　許多普桑的古典繪畫題材，來自於對動盪時勢的個人反應，
儘管他也不甘願放棄巴黎的特權，或可能思念他在宮廷的地位，
但接連發生的政治事件卻使他瞭解到他是不可能再回到巴黎了。
儘管在羅馬，他仍然保持某種高姿態，批評年輕的藝術家和對手，
卻也沒興趣接受藝術界的榮耀，因此，一六五七年他拒絕擔任聖
路克學院院長一職。但是，他的疏離並非矯揉造作，他對死亡、
疾病和日漸衰退的健康讓他心生恐懼，但似乎也加深了他對藝術
的見解。

　　一六四九年創作的〈所羅門王的審判〉，普桑自認為是他最 圖見 116、117 頁
好的作品。所羅門王代表智慧的縮影，接受上帝的啟示來裁判人
間的紛爭。圍觀的群眾混雜著希望與恐懼的表情，看著坐在王座
上，面對二位爭執母親的國王，怎樣宣佈他公正的審判。作品的
衝擊力在於描述一個危機的高潮，所羅門將要宣佈的審判，建構
出全圖的張力。普桑慣有的明晰與簡潔達到新的高峰，建築背景
色彩黯淡、靜默且線條極為規矩，姿勢極為誇張的主角，其處理
方式明顯不同於圍觀群眾。普桑將臉與軀體扭曲到漫畫的程度，
且以不協調的黃、紅色加諸於這個火熱的場景上，但是構圖的精
簡與諧和讓作品充滿說服力。

　　就在努力捕捉唯一智慧元素的形象時，普桑先後不斷被遊說
嘗試畫自畫像。他並不喜歡做這件事，因為他並沒有繪作人像的
經驗，且捕捉「貌似」也不是他的專長，但是羅馬卻缺少有才華
的人像畫家，他只得答應這項任務。三十六歲病癒期的素描自畫
像展露出毫不妥協的坦白，而作於一六四九到五○年的二幅油畫
自畫像，雖然較不粗率，也流露出相同嚴酷的率直。現藏於柏林
的半身自畫像，普桑面色凝重，穿著並不特別華麗，頭部稍向後
仰，雙手交叉，左手握著一枝鉛筆，右手則靠在一本書上，背後
二旁各有一個小天使撐著一束厚重的桂冠花環，花環中央是一塊

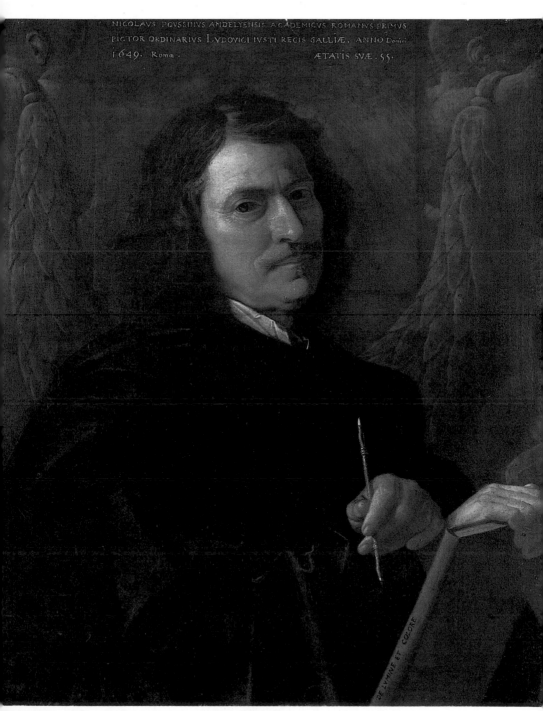

NICOLAVS POVSSINVS ANDELYENSIS ACADEMICVS ROMANVS PRIMVS
PICTOR ORDINARIVS LVDOVICI IVSTI REGIS GALLIÆ, ANNO Domini
1649. Romæ. ÆTATIS SVÆ. 55.

自畫像　1649 年　油畫　78×65cm　柏林國立美術館藏

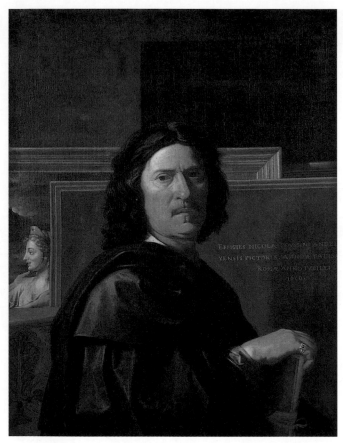

自畫像 1649～1650 年 油畫
98×74 年 巴黎羅浮宮美術館
藏（左圖）

有弗基昂喪禮的風景 1648 年
油畫 114×175cm
卡笛夫威爾斯國立美術館藏
（右頁圖）

刻有普桑生平的石碑，包括他的諾曼第出身、年紀與資歷。普桑
半笑半憂的表情並不像成於一六五〇年五月；現藏於羅浮宮的自
畫像那般流暢，後者讓後人見識到繪畫生涯巔峰時期的普桑，他
寬大的衣袍讓人聯想起古代羅馬的偉人。同樣也是半身像但較為
正面，他高高的前額刻畫著深深的紋溝，眼光若有所思，唯一可
見的右手靠在繫有彩帶的公事夾上，光線捕捉到他手指上一顆金
字塔形的鑽戒。這幅畫中沒有任何工具，相反的，背景說明了藝
術家畫室的日常附屬品——靠在地板上的成堆畫框和畫作，而就
像前一張自畫像一樣，也有極顯著的刻字，這次是寫在空白的畫
布上，僅只記載著他的出生地、年紀（五十六歲）和日期（一六
五〇年）。

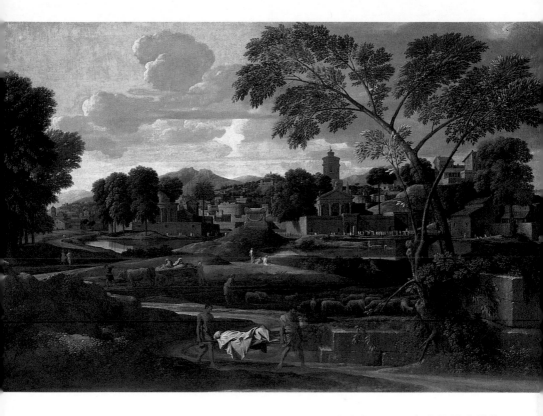

圖見 124 頁

　　普桑表現人類生命渺小性的最有力作品是〈有弗基昂喪禮的
風景〉和〈收拾弗基昂骨灰的風景〉。素以正直與敢言聞名的弗
基昂將軍，受到叛國誣控並被群眾處死，他被雅典城城驅逐的屍體，
偷偷被人帶到馬卡拉火化，而由其妻收拾骨灰。與觀賞者預期極
大不同的是，普桑將整個故事濃縮到僅剩前景可見的少數人，更
讓人驚奇的是，主角幾乎不存在，其中一幅他是以白布蓋住的屍
體，而另一幅他則僅剩骨灰。弗基昂的死是屈辱的，對他最後的
致敬也是辛辣的同情，但是將事件的卑微性與偉大的自然並列，
普桑成功地傳達出崇高的感覺。

　　在〈有弗基昂喪禮的風景〉中，曲折的小徑與蜿蜒的溪水將
觀賞者的眼光帶向雅典；芸芸眾生為生計忙碌，絲毫未察覺這齣
即將開幕的戲劇；右邊遠方則有一群遊行的人，在如此緊湊的構
圖下，普桑僅使用綠色與棕色，並利用牆壁與石塊的水平線條堆

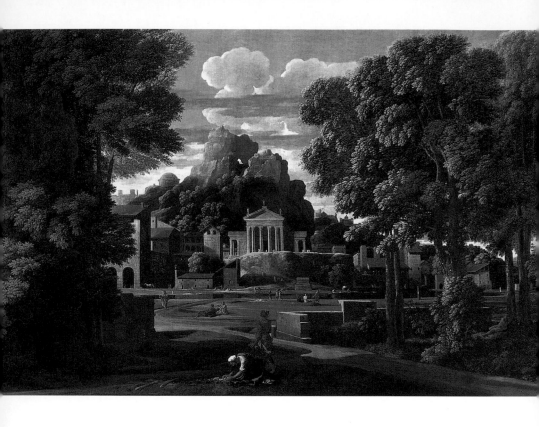

積出一個封閉的空間，裡面所有的人物與物件都經過仔細考量。
整幅圖圍繞著中心垂直線軸而架構，從站在前景的女人，上至神
廟的三角牆，到高聳的石塊和遠方的雲層。普桑架構了一個理想
與田園的生命願景，整幅作品散發出一股偉大而淺明的簡潔。

　　普桑一六四八年最好的作品如〈有第歐根尼的風景〉，線條 圖見 126、127 頁
較爲柔和，風景也平順的展開，構圖一如以往般清晰而具閱讀性。
第歐根尼爲西元四世紀的哲學家，力主清苦的物質生活，前景中，
第歐根尼看到一個年輕人以手掬水飲用，便將他唯一的財產——
木碗丟棄，達致了更接近自然的情境。圖中二位人物背向其餘的
構圖，左邊茂密的樹叢形成了一個屏障，風景向後延伸，環繞山
城的溪流邊可見渺小的人形、房舍、廟宇與宮殿櫛比鱗次，這是
奇特的半諾曼第，半羅馬的雅典城景象，夏日美麗的陽光在風景
中躍動，照耀出其中所有的元素，前景稍具陰影，而越向後越見

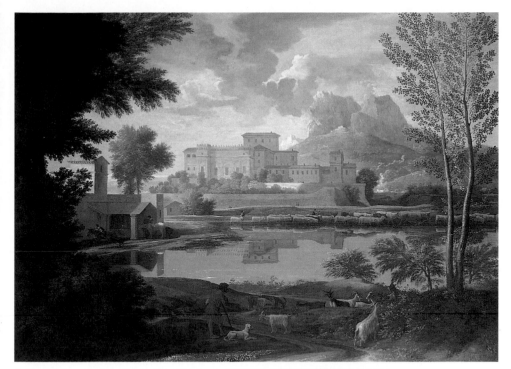

風景—寧靜　1651 年　油畫　97×131.5cm　英國葛勞斯特郡蘇德雷堡藏（上圖）
收拾弗基昂骨灰的風景　油畫　116×176cm　英國利物浦華克藝廊藏（左頁圖）

明亮。對普桑而言，沒有紮實根基的現實就沒有詩意的陳述。閃耀在天空與水面的光線平衡了這個區域的單調，並協助創造了滲透整體的空靈氣氛。

　　一六五一年創作的〈風景—寧靜〉和〈風景—暴風雨〉組畫，普桑嘗試以結構和韻律尖銳表達相對的情緒，並激發觀賞者相同情感。〈風景—寧靜〉的構圖是對稱性的：以寧靜的水平線條安排在粼粼發光的水面周遭，色彩清淡，水面精微的反映出天空的藍，技巧精練。

圖見 128、129 頁

　　相較之下，〈風景—暴風雨〉構圖粗糙，線條破損，色彩靜默。一株剛被雷擊中的大樹似乎隨時會倒下壓垮所有的東西，包括前景中嚇壞的旅人和瞬間被閃電照亮的鬼魅城鎮。

圖見 130、131 頁

　　而一六五一年所作的〈有皮拉摩斯與提斯柏的風景〉，普桑

有第歐根尼的風
景　1648 年
油畫
160×221cm
巴黎羅浮宮美術
館藏

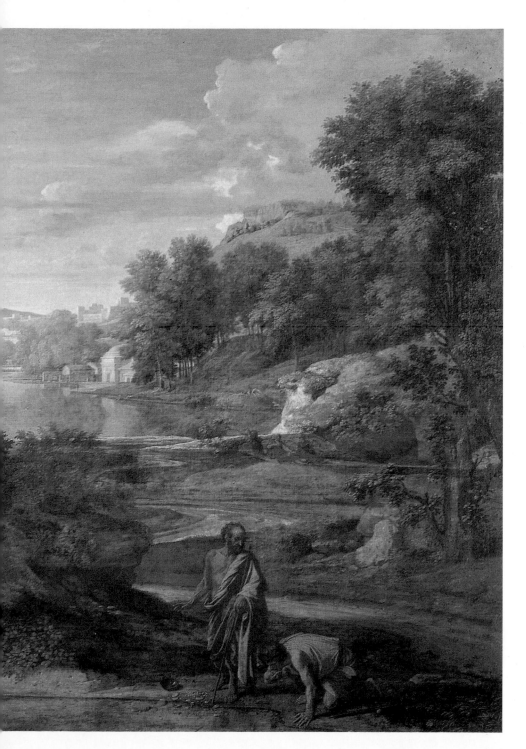

風景—暴風雨
1651年　油畫
99×132cm
法國盧昂美術館藏
（右圖）

有皮拉摩斯與提斯
柏的風景
1651年　油畫
192.5×273.5cm
德國法蘭克福市立
美術館藏
（130、131頁圖）

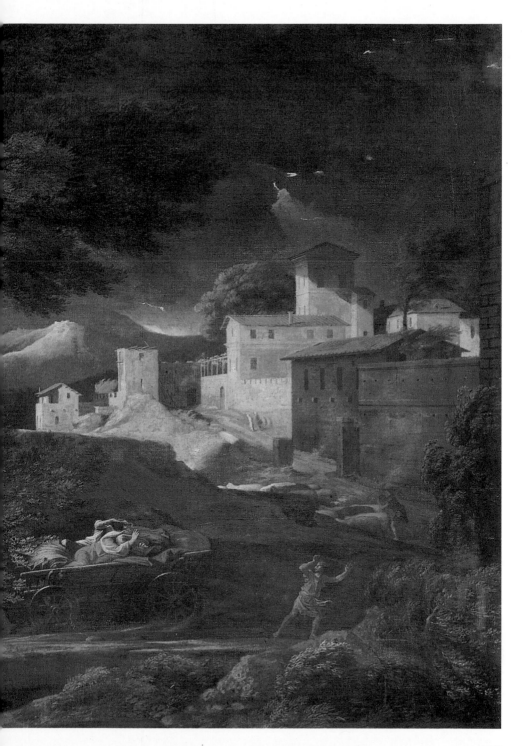

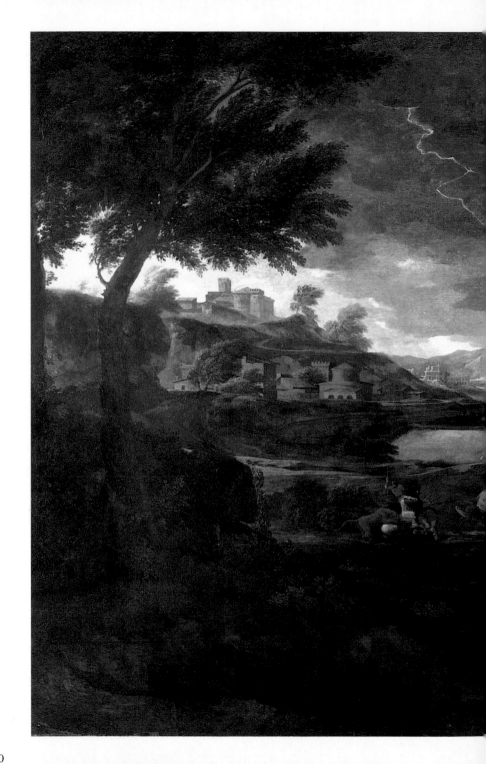

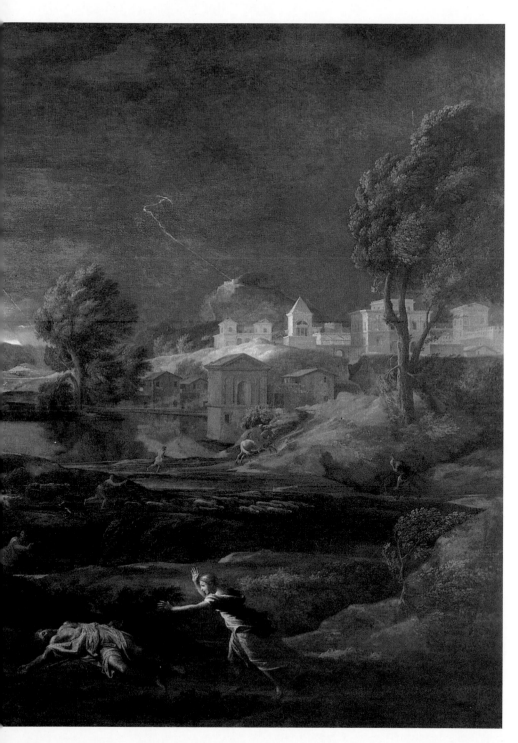

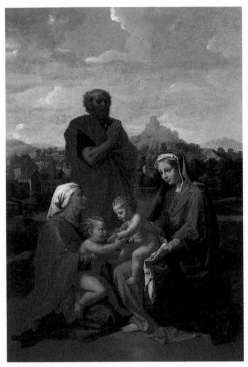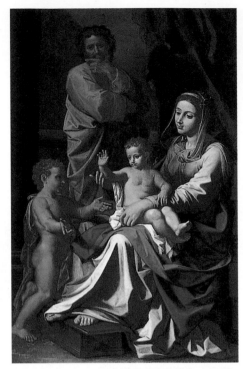

聖家族與聖伊莉莎白與施洗者約翰　1650 年代早期　油畫　94×122cm　巴黎羅浮宮美術館藏（左圖）
聖家族與幼年的施洗者約翰 1655 年　油畫 198×131cm　美國塞拉索塔約翰&梅柏倫林美術館藏（右圖）

則試著融合所有的風景畫元素。儘管主題十分狂暴，但其構圖仍
如往常緊湊，朦朧的樹叢，外露的岩石，還有一座非似人間的城
鎮，散落在一條奇異的平靜溪水邊。這條寧靜的河水曾被廣泛的
討論，有人認爲河水具體化了藝術家的眼睛，神般的藝術家在他
手中創造出的暴風雨中，仍然保持著平靜與清晰的眼光。普桑以
這幅明確的暴風雨作品，爲風景畫打開了一個新的領域，一直要
到十八世紀末才後繼有人。

　　而當時流行的宗教題材需求量極大，藝術家競相繪作「聖家
族」和「聖母與聖嬰」的題材，相較之下，普桑的繪作範圍似乎
十分狹隘，他所喜愛的少數主題都在闡明基督教的基本教義，尤
其是摩西與耶穌和聖母的生平事蹟，十二門徒並不多見，而聖人

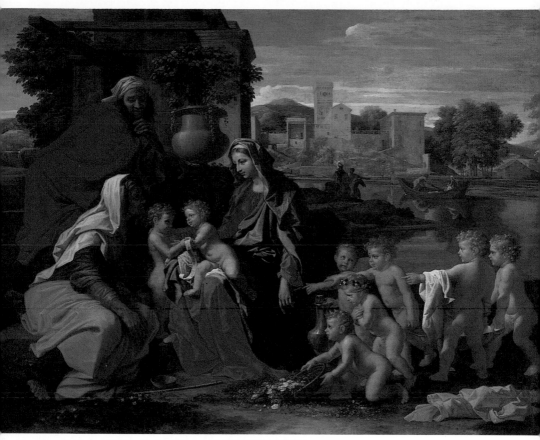

聖家族　1651年　油畫　96.5×133cm　洛杉磯蓋提美術館藏

事蹟幾乎沒有。就好像是，每畫一張新畫，普桑就更意識到題材意義的豐富性，就算是老生常談的畫題也一樣。舉例來說，摩西的作品就至少有三組，二件依萊瑟與瑞貝卡，和將近三十件的聖家族作品。之所以這樣的另一個原因則是贊助者之間相互的競爭，收藏家手中受到高度讚揚的作品，常會讓第二位收藏家垂涎而訂購第二幅甚至更好的作品，而不喜歡重複的普桑，就必須努力超越自己。由聖家族主題便可看出他處理問題的方式，普桑從已確定的基礎核心，創造出變化的範圍，每一個都極爲明確且自成一體，不管就風格或內容而言，也不論人物的多寡，形式的處

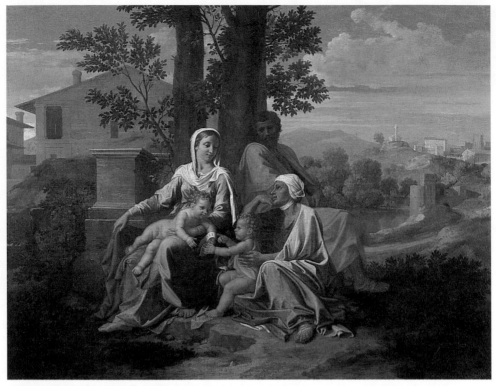

風景中的聖家族與聖伊莉莎白與施洗者約翰　1656 年　油畫　68×51cm　巴黎羅浮宮美術館藏

理與整體構圖，或特殊的啓示訊息。

　　普桑對摩西主題的著迷，可從其繪了不下二十幾件，達作品總數十分之一的數量上看出。但普桑在主題的處理上仍有所變化，每一次變化都爲相同的基本概念開拓新的領域。二種版本的〈摩西踐踏法老王的皇冠〉和〈在法老王前的摩西和其兄亞倫〉，都極戲劇性與嚴肅，色調近似於第二組的「聖禮儀式」。而在二個版本的〈摩西敲擊石塊〉中，爲調適神蹟，普桑採用了複雜的 圖見 136、137 頁 敘述風格，〈從水中救出的摩西〉則由女人支配了畫面，流露出愉悅和優雅的氣息。再來便是〈遭遺棄的摩西〉，色調凝重悲傷， 圖見 138 頁 色彩靜默，人物面色凝重，表情既痛苦且失神。

　　繪於一六四八年的〈在井邊的依萊瑟與瑞貝卡〉，亦爲普桑 圖見 140 頁

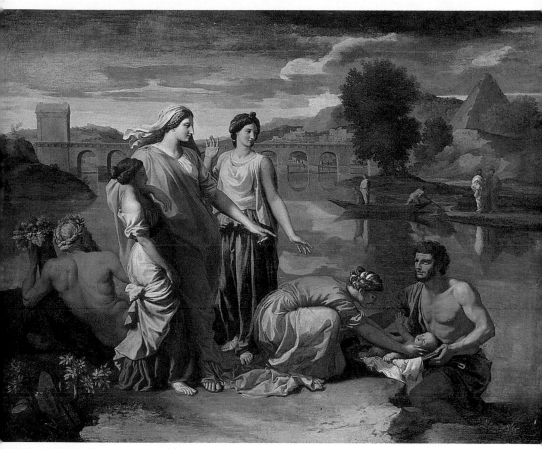

從水中救出的摩西　1638 年　油畫　93×120cm　巴黎羅浮宮美術館藏

最傑出的作品之一。這個特殊的題材為普桑提供了構圖新的可能
性，和探索更深層意義的聚焦點。簡單來看，十四個主要人物和
諧地群聚於零星散布建築物的風景中，十二個姿態各異的女人分
置於二位主角身旁，圓球形與圓柱形是所有事物相關的主要形
式：雕像般的軀體、頸子、頭部、眼睛與石球，還有依萊瑟的頭
巾、雙耳瓶。所有這些圓的形狀都包含在對等明顯的直線建築背
景中；明亮、活潑的色彩滲透全景，普桑以各種不同的方式並列
補充的陰影。每一張臉對依萊瑟的選擇都對應出不同的情緒：好

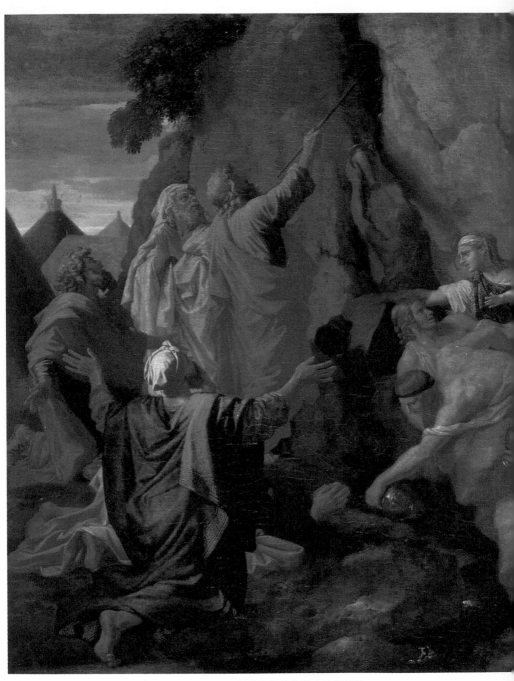

摩西敲擊石塊　1649 年　油畫　122.5×193cm　聖彼得堡艾米塔吉美術館藏

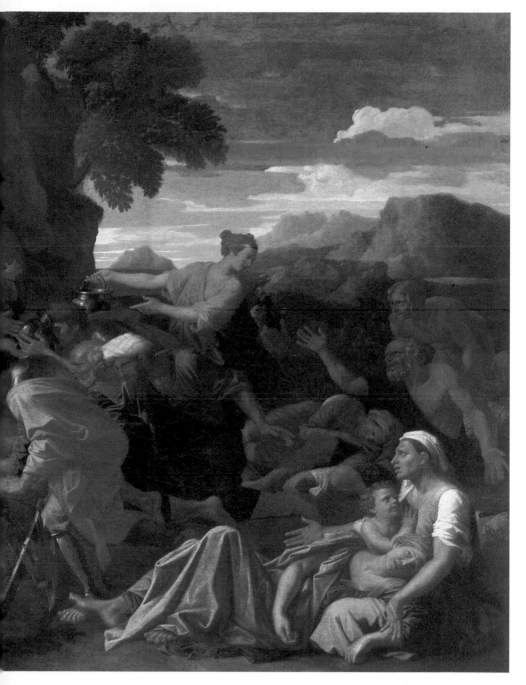

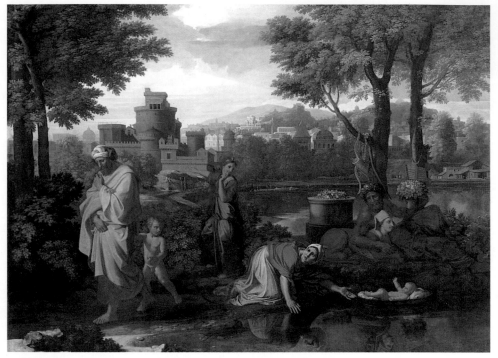

遭遺棄的摩西　1654 年　油畫　150×204cm　牛津艾西摩琳美術館藏

奇或興奮，不安與忌妒。觀賞者的眼光也因此集中在依萊瑟舉起
的食指，與瑞貝卡放在胸前的手。

　　另一件作於一六四八年的傑作則是〈台階上的聖母〉，普桑 圖見 144、145 頁
以風景畫的格式，將五位人物以稍微離開中心點的金字塔狀排
列，而此金字塔是以聖母的頭部為頂點。縮小深度的透視法和三
原色（紅、黃、藍）幾乎刺眼的使用法，十分讓人驚訝。儘管簡
潔巧妙，這幅作品卻有著豐富的象徵：金色與香料提示三賢來朝，
蘋果代表原罪，洗手盆表示潔淨。圖中場景作為宗教的暗喻，並
為普桑精心佈置的厚實形式提供了毫不妥協的直線對位。從此後
普桑再也沒有創作出更壯麗，更遊刃有餘的作品。

　　比起其他的藝術家，普桑工作緩慢且產量稀少，在四十多年
的創作生涯中，約有二百三十件作品（包括失落的），一年平均

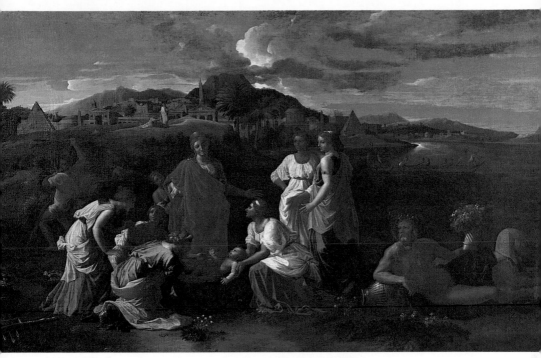

從水中救出的摩西　1647 年　油畫　121×195cm　巴黎羅浮宮美術館藏

只有五或六件。早年因為必須賣畫為生，所以畫得比較快也比較
多產，甚至依賴重複暢銷的題材。一六二○與三○年代的作品比
起晚期作品完成度較差，因此也經常修改，但在巴黎停留期後，
速度明顯放慢，當有人抱怨他的遲慢時，他會歸咎於夏日的炎熱、
疾病和後來的老化。普桑晚年產量明顯滑落的最大原因是，他的
手日漸顫抖，但是不僅是生理上的限制，影響極大的更是他要求
完美的個性。人物與其安排對他來說製造了不少困難，他曾向人
抱怨有時要花上一整天才畫好一顆人頭。如果沒有先做好完整的
準備工作，普桑決不會動手作畫。

　　早期的普桑完全受控於他的贊助者和訂畫者，當時的作品，
包括戰役、神話、愛情與宗教題材，全都是為特殊的任務或需要
而畫。漸漸的，普桑可以自主畫題，但直到一六三○年代晚期，

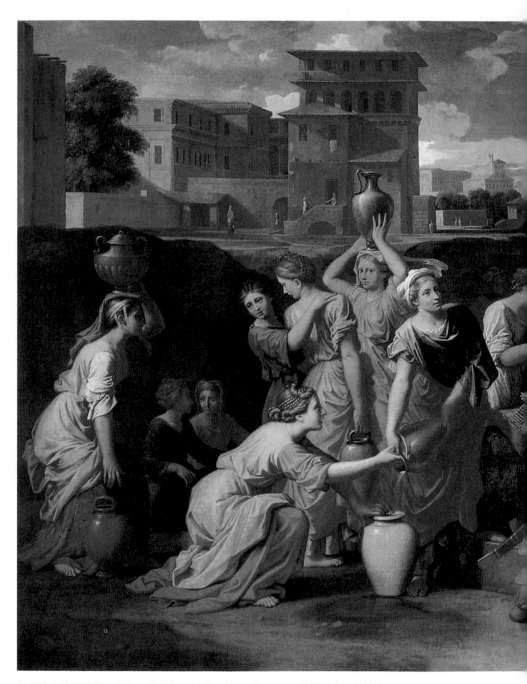

在井邊的依萊瑟與瑞貝卡　1648 年　油畫　118×197cm　巴黎羅浮宮美術館藏

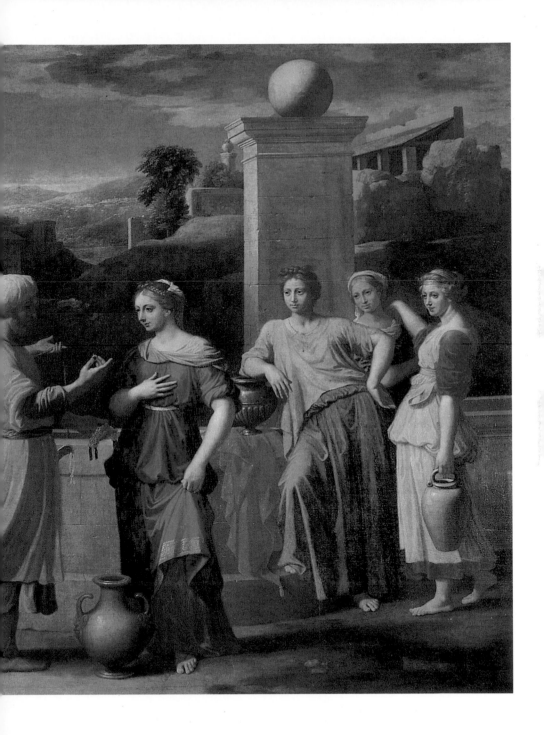

在井邊的依萊瑟與瑞貝卡
1664 年？　油畫
96.5×138cm
劍橋費茲威廉美術館藏

他的贊助者仍然繼續指定他畫的內容，而巴黎停留期則是一個轉
捩點，在那裡他遇到一群新興的中產階級收藏家，當然仍有所要
求，但卻願意信任他對題材的選擇和處理方式。來自客戶的擁戴
和物質生活的安定，普桑終於能以自己的步調和構想來創作，從
此後，他的贊助者便成爲他的創作夥伴，通常贊助者剛開始都不
知道自己真正要的是什麼，僅要求大幅的風景畫或有關聖家族的
作品，普桑常會「咀嚼」贊助者提供的構想，再專擅地決定最後
的題材。

〈阿須鐸德瘟疫〉與二幅〈掠奪薩賓婦女〉是普桑處理手法
的轉捩點，在此之前，他的構圖大都是直線式的，人物安排的位
置多少都與地平面平行，或一個置於另一個之上，但在一六三〇
年後的作品，普桑成功的掌控了線條且不傷及他早已獲致的表面
張力。如〈台階上的聖母〉，普桑創造出一種透視的幻象，卻又
保持了圖畫的平面。

圖見 146～149 頁

老年的成就──
敢於反抗藝術刻板技巧的靈魂

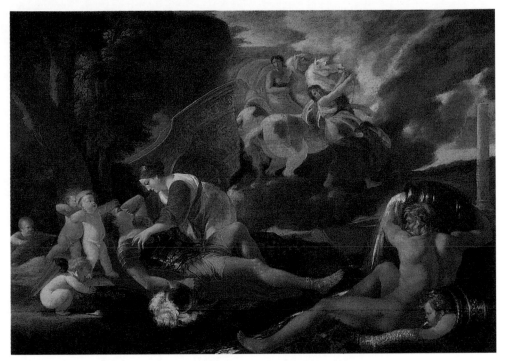

里那多與阿米達　油畫　95×133cm　聖彼得堡艾米塔吉美術館藏（上圖）
台階上的聖母　1648 年　油畫　72.5×111.5cm　美國克里夫蘭美術館藏（背頁圖）

　　普桑生命最後的十年飽受死亡與痛苦的折磨。他的老友逐漸
凋零，曾照顧他多年的妻弟賈士帕‧杜菲死於一六五○年，而他
的妻子則逝於一六六四年，留下孤單絕望的普桑；他的手日益顫
抖，無法傳達他腦海繼續激發的構想，他素描和信中的筆跡停滯
而抽動，繪畫筆觸則斷斷續續像是點畫，產量減少，且有一段長
時間無法創作。

　　但不管他是如何恐懼甚至絕望，普桑仍然下定決心持續工
作，穩健地追求他日益特定的目標。當然，他已是一個傑出且受
人敬重的藝術家，一六五七年他拒絕了聖路克學院院長一職，而
一六六四年庫爾貝則認為他是羅馬新設立的法國學院院長最佳人
選，他的訪客絡繹不絕：收藏家急著拿他的作品來鑑定（普桑的

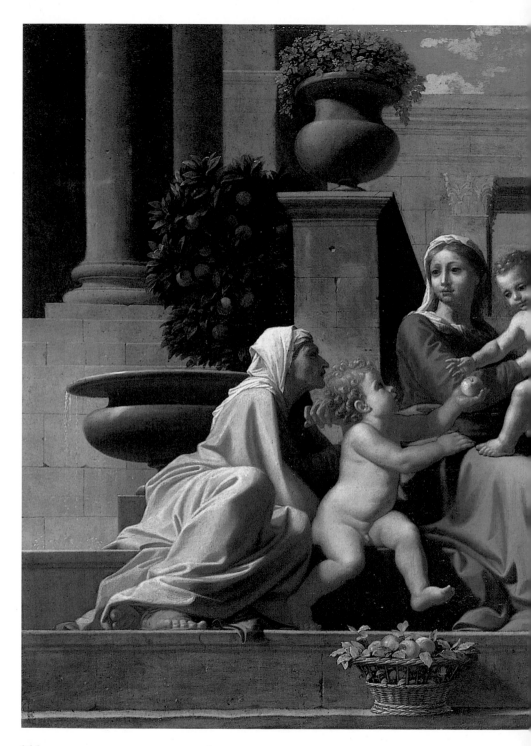

144

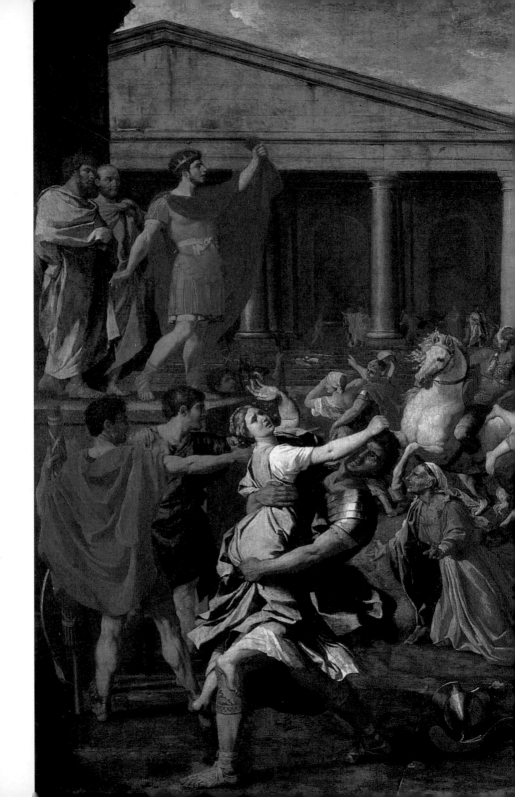

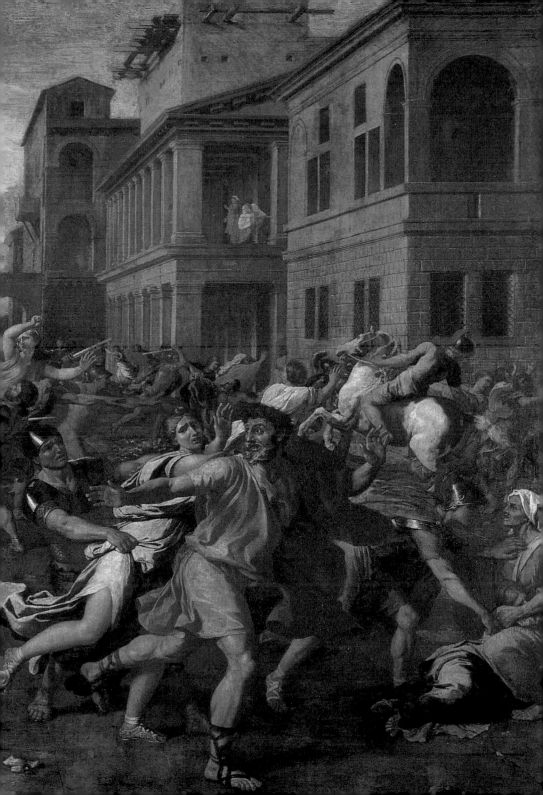

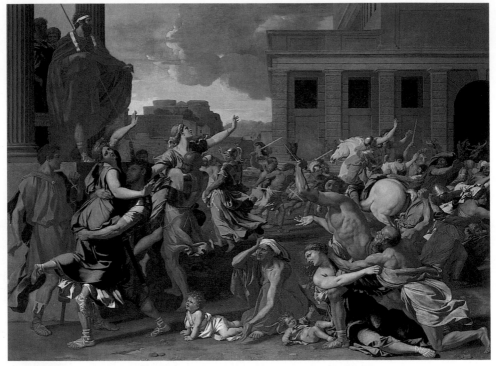

掠奪薩賓婦女 1634～1635 年 油畫 154.6×209.9cm 紐約大都會美術館藏（上圖）
掠奪薩賓婦女（局部） 1634～1635 年（右頁圖）
掠奪薩賓婦女 1637～1638 年 油畫 159×206cm 巴黎羅浮宮美術館藏（前頁圖）

偽作已經出現），而年輕的藝術家則群聚在他的羽翼下。儘管他
仍受崇拜者包圍，普桑還是逐漸離群索居，也不再關切政治或藝
術的時事，他對藝術的發展已失去興趣。但是，整個十七世紀卻
極難找到足以匹配普桑晚年傑作的作品。

圖見 150、151 頁

　　一六五五年普桑的作品已獲致難以超越的平衡，〈撒非拉之
死〉和〈聖彼得治癒病人〉便是這種「壯麗手法」的最佳範例，
作品以金字塔形狀或水平安排的人物小心建構，人物與背景的關
連完美，建築物凝重的線條反映了場景的深度。〈撒非拉之死〉
的背景令人難忘，中景遠方有一個以宮殿階梯線條框畫出的寧靜
水池，前方的小方塊中正上演著一幕慈悲的場景，聖彼得的手指
強調了主要情節的微弱迴響，主要人物與陪襯人物全都精心地安

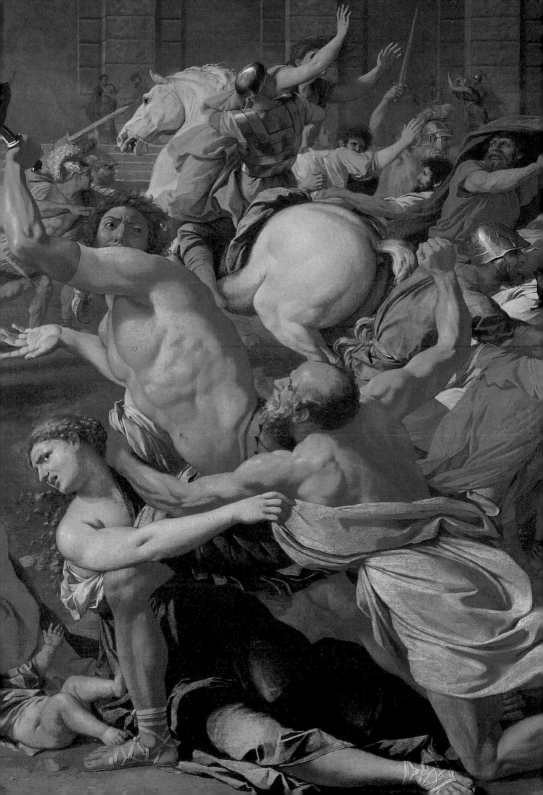

撒非拉之死　1654～1656 年　油畫　122×199cm　巴黎羅浮宮美術館藏

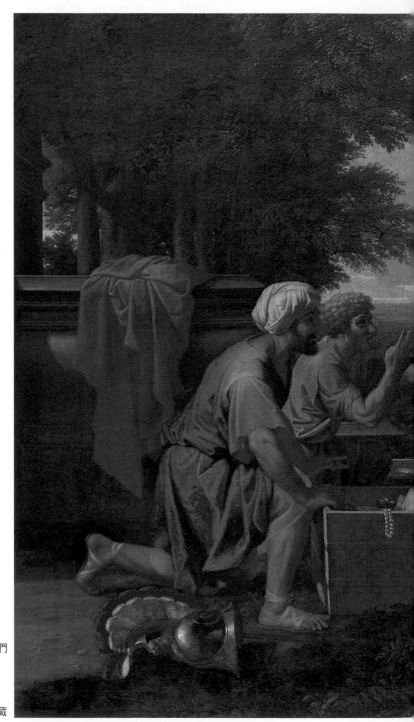

在利科梅德斯女兒們
中的阿基里斯
1650 年以後　油畫
97×129.5cm
美國波士頓美術館藏

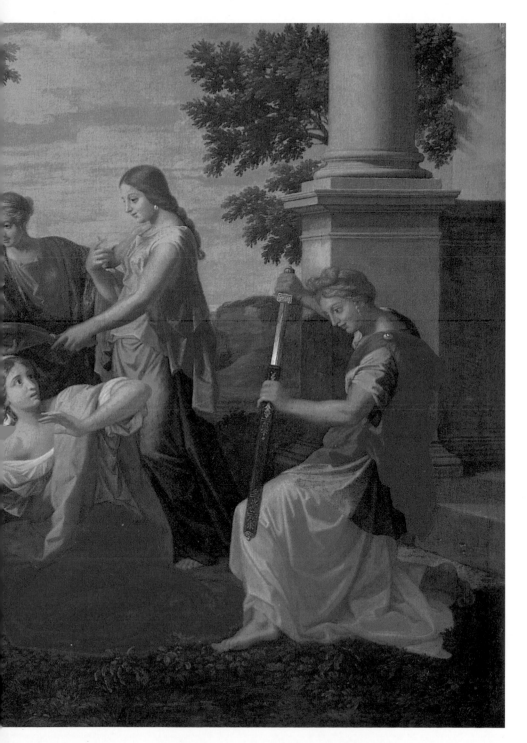

排,每一個細節都經過仔細的丈量與規畫,效果也一一呈現。

　　作於一六五七年,現藏於倫敦國立美術館的〈報喜〉,雖然原先是爲了一座黝暗的小教堂而設計,卻有著驚人的雕塑特質。光源集中,如同打在浮雕特定範圍上的聚光燈——天使的上半身、聖母的臉龐和她腿與膝蓋的上半部——讓人物自背景明顯地躍出。色彩輕柔,有些地方甚至明亮,而天使加百列的彩色翅膀和白色長袍則對比明顯。瑪利的衣裳垂地成爲鬆散的皺褶,天使的皺褶則較小。在觀賞這幅作品時,很難不令人想到創作日期稍早的貝里尼〈聖泰瑞莎的狂喜〉,普桑應該在維多利亞聖瑪利亞教堂看過這件作品。

　　如果能知道普桑對這件作品的想法一定很有趣,也許〈報喜〉便是普桑對其的某種回應。貝里尼的作品訴說著優雅的狂縱、流暢的線條與跳躍的光線嬉舞在磨光的大理石雕像上,相較之下普桑的作品則是嚴肅而合度的,貝里尼傾全力捕捉能讓觀賞者目瞪口呆的藝術效果,普桑則僅依靠繪畫傳達毫不含糊的訊息,沒有什麼能比加百列指向瑪利的手指,或盤旋在她頭上的鴿子更明確與直接的了。她的姿態絕無感官之美,所有微笑與美麗的痕跡都已消失,相反的,她表現出接受命運的安排。普桑呈現的並不是虔誠的形象也不是美德的展現,但是這件作品擁有不尋常的特質,也足以觀察出普桑在一六五〇年代羅馬藝壇的獨特性。

　　一六五七年後所繪的〈哀悼死去的耶穌〉是普桑晚年宗教作品中最偉大的一幅。水平躺在地上的耶穌對應著瑪利垂直的身軀,再以橫過畫面如淺浮雕的約瑟夫、聖約翰和另二位瑪利充實作品內容,人物極具支配性,儘管他們被放置在與圖畫平面平行的前景中。人物雖然緊密相連且以不同的姿態互相呼應,但每一個人似乎閉鎖於自己的痛苦中。人物姿勢的緊湊幾乎讓人無法承受,色彩凌亂、衝突:帶著藍、白與紅的強烈色塊,衝擊著沈默灰暗天空中的紫蘿蘭色、鮭魚粉紅與綠色。場景樸實,襯得少數物件更加令人不安:僅剩幾片葉子的枯樹預告著耶穌的復活,左

圖見 156、157 頁

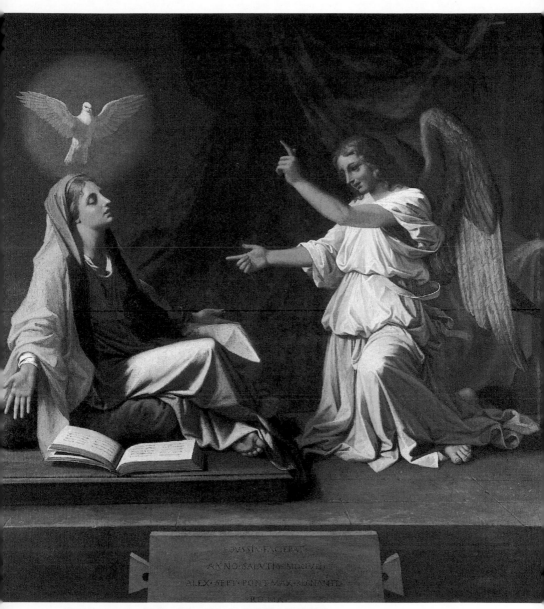

報喜　1657 年　油畫　105×103cm　倫敦國立美術館藏

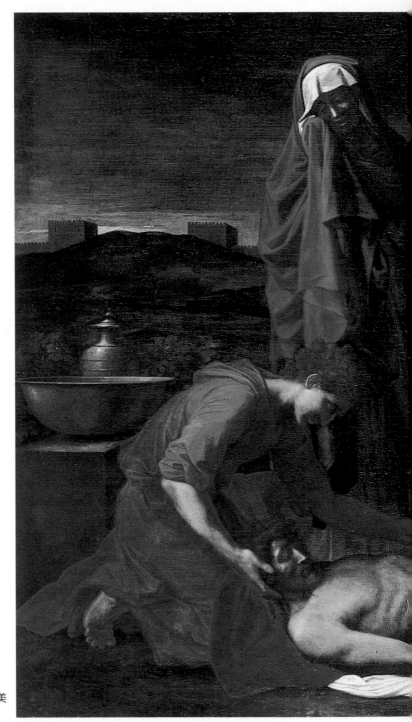

哀悼死去的耶穌
1657 年後期　油畫
94×130cm
都柏林愛爾蘭國立美
術館藏

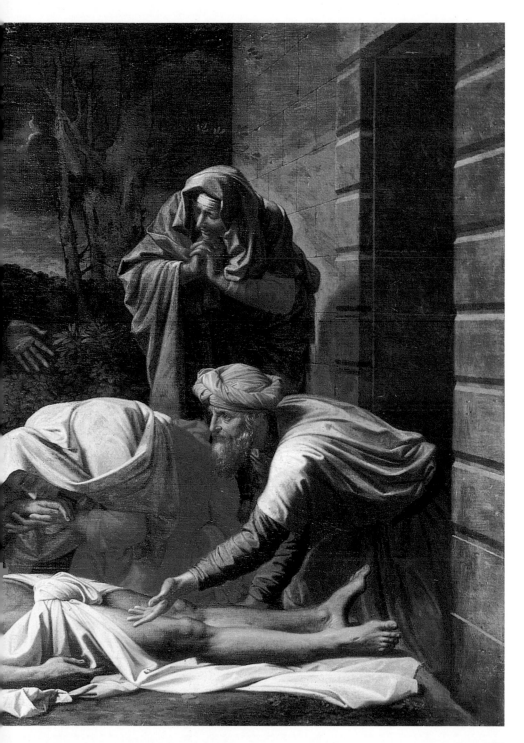

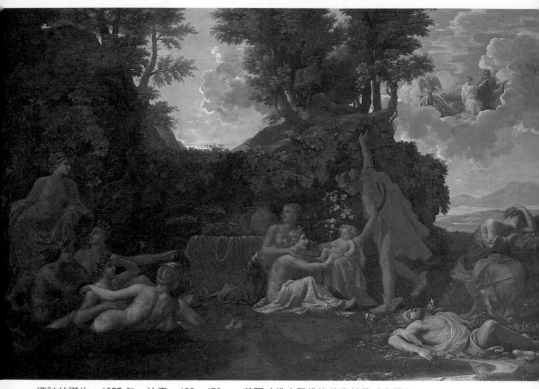

酒神的誕生　1657 年　油畫　122×179cm　美國哈佛大學佛格美術館藏（上圖）
有戴安娜與俄里翁的風景　1658 年　油畫　119×183cm　紐約大都會美術館藏（右頁圖）

邊則有一個碗和甕，右邊則是石墓的開口。

　　有人猜測普桑爲何在晚年又轉向許久不曾創作的風景畫，最
可能的答案是，對他這個年紀來說，風景畫比起繁複的歷史畫要
來的容易。他日益顫抖的手讓他無法再堅定地勾畫輪廓，而風景
畫則容許較鬆散的技巧，就算以中斷、凌亂的筆觸也可以堆積出
內容和光線。普桑因此將生理上的限制轉化成爲優勢。這些晚年
的作品代表了普桑擺脫所有的束縛，和一個終於敢於反抗藝術刻
板技巧的靈魂 。

　　作於一六五七年的〈酒神的誕生〉將世界由人間轉換到神的
國度和寓言的戲曲。使神莫丘利將酒神自宙斯大腿中拖出後，再
將他交給負責照顧的女神。而同時，宙斯則躺在雲端的長椅上休

息，赫柏隨侍在側，而牧羊神則在樹叢中吹笛。前景右邊是個讓
人驚異的景象：那西撒斯垂死於水池邊，回音女神在旁爲他低泣。
酒神與那西撒斯代表了富饒與貧瘠、生命與死亡的二個極端。對
普桑而言，這個場景不只包含了故事中的神祗們，而是整個自然：
土與水、空氣與陽光、植物與雲層。

　　約作於同年的〈有戴安娜與俄里翁的風景〉則表現了賦予生
命的太陽角色。巨人俄里翁有三個父親：海神尼普頓、宙斯和阿
波羅，因爲意欲強暴女神阿洛普而被戴安娜弄瞎，後來阿波羅則
使他復明。俄里翁的三個父親象徵水、空氣與陽光，當三者結合
時便產生了雲，強暴阿洛普則代表了爬升到天空的雲，來自月神
戴安娜的懲罰則是雲以雨的形態降落到地面，阿波羅治癒俄里翁
是太陽曬乾了雨水，然後整個循環重新開始。這位巨大的獵人大
步橫跨過畫面，前導的厚重雲塊一方面是他的第二個自我，另一
方面也是他眼盲的象徵。在他朝向溫暖、具有療效的陽光摸索前
進時，賽達里昂坐在他肩上，沃爾肯則在他腳邊幫忙，而戴安娜

有赫鳩利斯與卡庫斯的風景
油畫　156.5×202cm
莫斯科普希金美術館藏

161

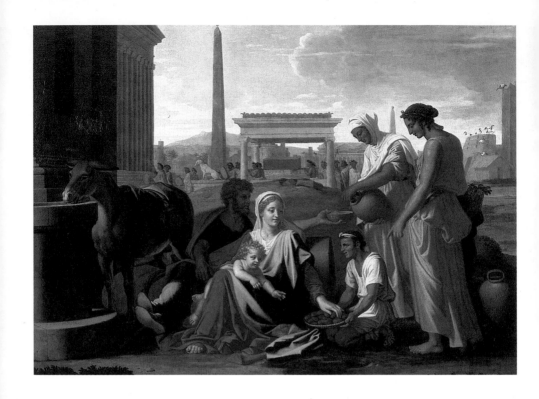

則從雲端俯視著他。俄里翁的神話具現了自然元素激發與摧毀生
命的循環與互惠方式。

四季——探討富饒與貧瘠、
　　　　生命與死亡的傑作

　　繪於一六六〇到六四年間的「四季」是普桑生命末期的主要
作品，代表了普桑致力於提升風景畫與歷史畫同級的努力，並充
分展現了他表現的範疇。這件他為首相黎賽琉繪畫的作品「四
季」，是持續與相關連續思考的產物，組合了不同的意義層面，
超越了傳統的寓意語言，而以舊約聖經為擷取對象。〈春天〉是
墮落前，身處伊甸園的亞當與夏娃；〈夏天〉取自波阿斯答應路
得在他田中撿拾稻穗；〈秋天〉是摩西的信差自應許之地帶回一
大串的葡萄；〈冬天〉則是創世紀中的大洪水。普桑再一次探討

四季圖：春天　1660～1664 年　油畫　117×160cm　巴黎羅浮宮美術館藏（上圖）
在埃及逃亡中的短暫休息　1657 年　油畫　105×145cm　聖彼得堡艾米塔吉美術館藏（左頁圖）

了富饒與貧脊、生命與死亡的雙重概念，將焦點放在陽光、水與
土的補充力量上。他不只一次在這組畫中，對供養源源不息生命
的土地，傳達了驚奇的感覺。在聖經故事背後，我們總能感受到
古代傳說中的神祉：阿波羅、穀物女神刻瑞斯、酒神與冥王普路
托，而〈多天〉的大洪水與其說是神的懲罰，不如說是會再一次
開始的循環高潮，因為前景中出現的強力扭動的蛇，絕對要比沈
浸在霧氣中的方舟來的更醒目。

　　「四季」中的人物大都安排在構圖的三分之一下方處，他們
被整個場景推到前景來，人物的大小也各有變化，〈春天〉中普

四季圖：夏天
1660～1664 年
油畫　119×160cm
巴黎羅浮宮美術館
藏

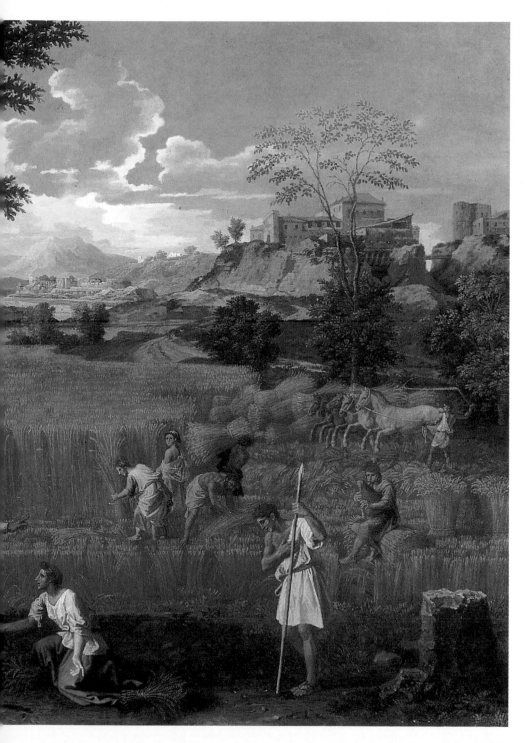

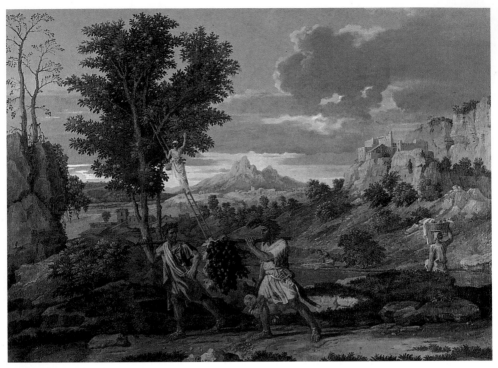

四季圖：秋天　1660～1664 年　油畫　117×160cm　巴黎羅浮宮美術館藏（上圖）
四季圖：秋天（局部）（右頁圖）

桑採用了全景景觀，而人物最多的〈夏天〉和〈冬天〉焦點則放
在中間遠方，〈秋天〉中特寫的主要人物，其尺寸則相關於他們
所抬的巨大葡萄串。光線皆經過仔細斟酌，而不同的氣氛效果——
——雲、背後的閃電、雨幕——設計用來代表一天中的四個時刻：
清晨、中午、傍晚與夜晚。

　　「四季」是一首以普桑繪畫生涯中主要人物所譜成的四章節
交響曲，不但終結其一生的繪畫成就，更富有多變的韻律與光線，
早期作品中的無數元素在此重現，並賦予更新，更豐富的迴響。
它們傳達了最難以抗拒的力量，卻又極其簡潔與平實。普桑遺留
給我們他的願景，是一份無法仿效又無價的遺產。

十七世紀古典主義藝術思潮代表

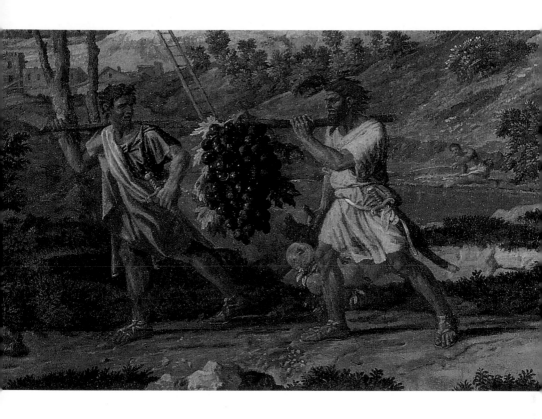

　　普桑在一六四二年到羅馬後，因爲對他特別賞識的路易十三
首相黎賽琉去世，他因此爲再回到法國，後半生在羅馬度過。一
六六五年十一月十九日，普桑病逝，享年七十二歲。次日葬於羅
馬路西那聖羅倫佐教堂。普桑一生遺留下來的藝術作品甚是豐
富，巴黎羅浮宮即有其名作四十幅。總結普桑的創作，足以代表
法國十七世紀的古典主義藝術思潮，溫和折衷，強調理性。普桑
是一位富有深度思想的藝術家，他以希臘羅馬雕刻和文藝復興時
期大師的作品爲典範，刻畫歷史故事和富有英雄氣概的人物，畫
中的人物造型如古典浮雕，構圖嚴謹，強調崇高和典雅，帶有理
想化的傾向。從另一個角度來看，普桑可說是對生命一再省思的
畫家，他在畫幅中一再描繪人生的主題，並更進一步刻畫人與自
然、智者與命運的關係。因此他的繪畫給人感覺含蓄持重。欣賞
普桑的畫是一種視覺的饗宴。

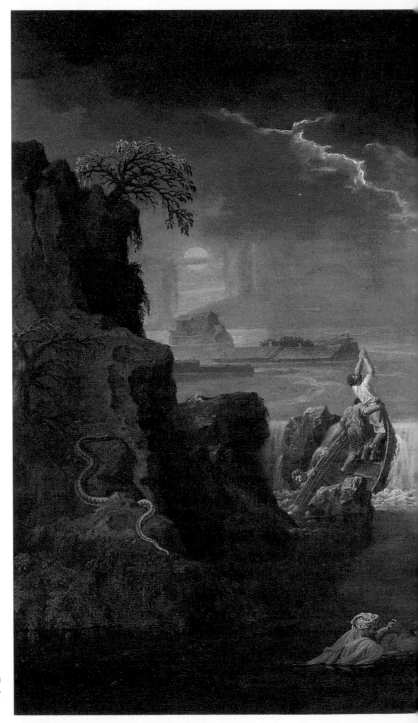

四季圖：冬天
1660～1664 年
油畫　118×160cm
巴黎羅浮宮美術館
藏

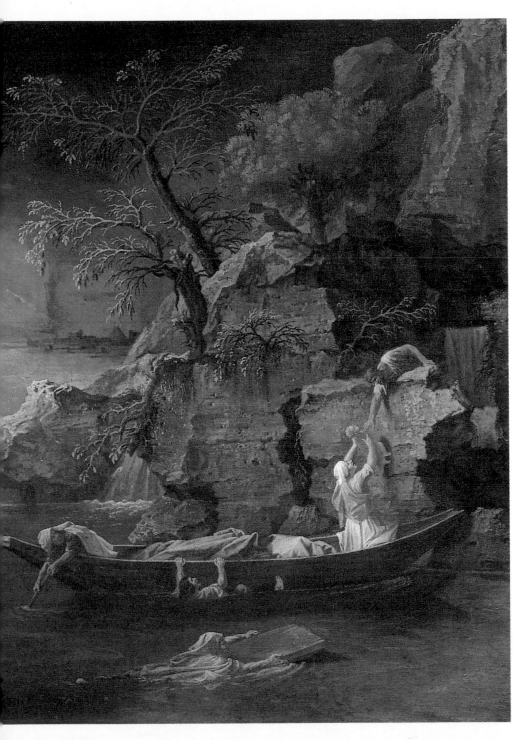

普桑素描作品欣賞

泉邊的維納斯　素描　25×23cm　巴黎羅浮宮美術館藏

阿波羅看顧阿德曼圖斯的羊群　素描　29×42.3cm　義大利杜林皇家圖書館藏（上圖）
阿波羅與戴芙妮　素描　31×43cm　巴黎羅浮宮美術館藏（下圖）

阿多尼斯的誕生　素描　18.5×32.5cm　英國溫莎皇家圖書館藏（上圖）
被獨眼巨人驚嚇的埃西斯與伽拉特亞　素描　18.6×32.5cm　英國溫莎皇家圖書館藏（下圖）
牧羊神的勝利　素描　19.5×29.1cm　英國溫莎皇家圖書館藏（左頁圖）

二位運動員　素描　24.6×17.1cm　法國昌特利肇德美術館

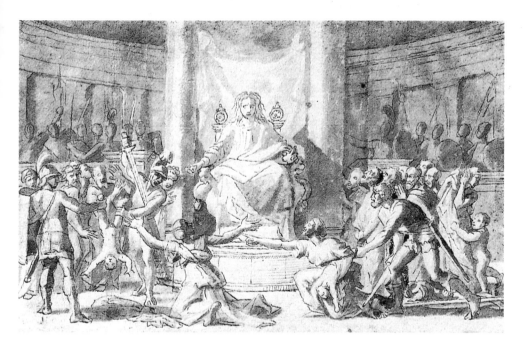

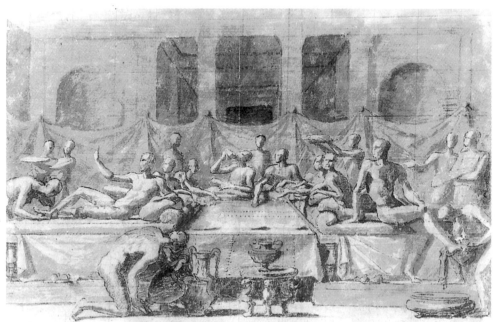

所羅門王的審判　素描　24.8×38.4cm　巴黎美術學校藏（上圖）
告解　素描　21×31cm　法國蒙彼利埃法布爾美術館藏（下圖）

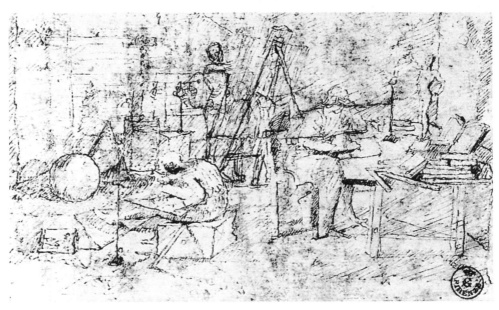

藝術家的速寫　素描　118×194cm　翡冷翠烏菲茲美術館藏（上圖）
卡圖之死　素描　9.6×14.9cm　英國溫莎皇家圖書館藏（下圖）
聖伊拉茲馬斯殉教　素描　20.4×13.2cm　翡冷翠烏菲茲美術館藏（右頁圖）

176

洗禮　素描　15.7×25.5cm　巴黎羅浮宮美術館藏（上圖）
洗禮　素描　12.3×19.1cm　翡冷翠烏菲茲美術館藏（下圖）

洗禮　素描　16.5×25.4cm　巴黎羅浮宮美術館藏（上圖）
洗禮　素描　16.4×25.5cm　聖彼得堡艾米塔吉美術館藏（下圖）

普桑年譜

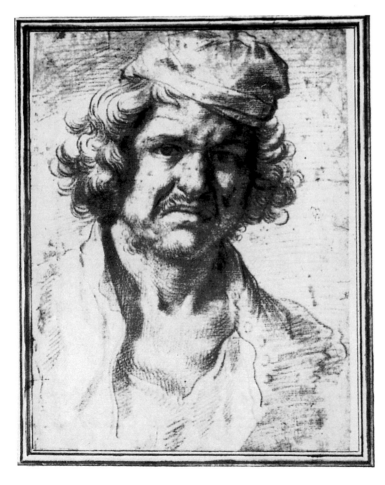

自畫像　素描
37.5×25cm
倫敦大英博物館藏

一五九四　六月？誕生於諾曼第安德萊維拉斯，其父爲勤·
　　　　　普桑，其母瑪麗。

傳為普桑所作　從蒙特馬力歐眺望羅馬　素描　18.1×24.7cm　維也納阿伯提那藏

一六一一	十八～十九歲。畫家昆丹・法林造訪安德萊，據聞曾鼓勵普桑從事藝術生涯。
一六一二 ｜ 一六二一	十九～廿八歲。抵達巴黎，短期師從於愛爾與拉勒蒙，並鑽研根據拉斐爾和羅馬諾作品製成的版畫，與法國皇室收藏的古典雕塑和義大利繪畫。在法國境內旅行，幾次想去羅馬而未成功，曾短期停留於翡冷翠。
一六二二	廿九歲。為巴黎耶穌會創作了六幅作品，以慶祝聖依格那提歐與聖撒維爾追加聖人儀式。結識馬力諾，並為他作了一系列取材自奧維德《變形記》的素描作品。
一六二二 ｜	廿九～三十歲。與德・尚邦奴一起從事盧森堡宮的裝飾工作。被任命為巴黎聖母院繪作聖壇畫—

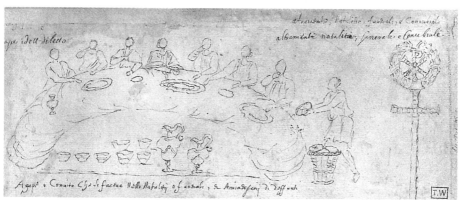

帕後來成為著名的風景畫家。

一六三三　四十歲。繪作〈三賢來朝〉（例外地簽了名並標上
　　　　　日期）。

一六三五　四十二～四十三歲。完成二幅「勝利」系列。為主
　　　　　要的羅馬贊助人紅衣主教普梭開始著手第一組「聖

一六三六　禮儀式」系列，並於一六四○年完成。

一六三六　四十三歲。為主要的羅馬贊助人紅衣主教普梭開
　　　　　始著手第一組「聖禮儀式」系列，並於一六四○

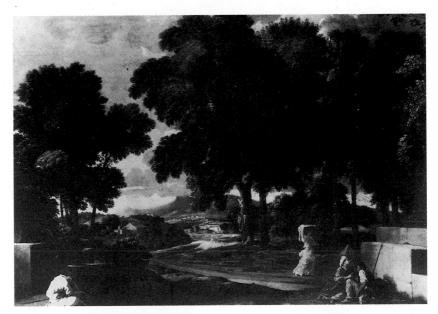

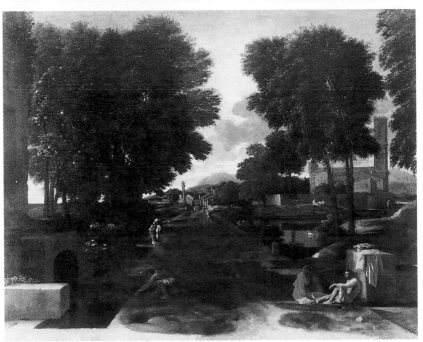

有一個洗足男子的風景　1648 年　油畫　74.5×100cm　倫敦國立美術館藏（上圖）
羅馬道路風景　1648 年　油畫　78×99cm　倫敦達爾威治畫廊藏（下圖）
摩爾橋　素描　19.7×37.1cm　巴黎美術學校藏（左頁上圖）
喪宴．素描　12.2×29.5cm　巴黎私人收藏（左頁下圖）

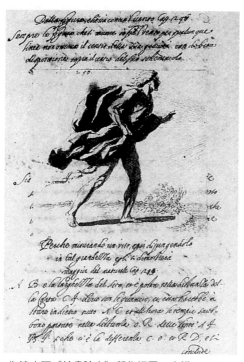

為達文西《繪畫論文》所作插圖　素描　11.4×11.8cm　米蘭

　　　　年完成。

一六三八　　四十五～四十六歲。爲昌特羅繪作〈以色列人撿
　｜　　　　拾嗎哪〉。法相黎賽琉開始派人與他接觸，但他不
一六三九　　願返回法國。

一六四〇　　四十七歲。十一月時向法國出發，於十二月十七
　　　　　　日抵達巴黎，覲見了黎賽琉與路易十三，他們二
　　　　　　人都竭力歡迎他。

一六四一　　四十八歲。被任命爲御用首席畫家，受命爲聖葛
　　　　　　曼城堡繪作〈制定聖餐式〉，爲主教宮繪作〈在燃
　　　　　　燒樹叢前的摩西〉及〈時間與真理摧毀嫉妒與混
　　　　　　亂〉，並爲耶穌見習院繪作〈聖方濟・查威爾的奇
　　　　　　蹟〉。還繪製了裝飾羅浮宮大畫廊的第一組素描.

一六四二　　四十九歲。十一月五日，回到度過餘年的羅馬。

赫鳩利斯的辛勞　素描
18.7×30.2cm
美國貝玉恩波納特美術館
藏（上圖）

維納斯的誕生
素描　14.1×20cm
斯德哥爾摩國立美術館藏
（下圖）

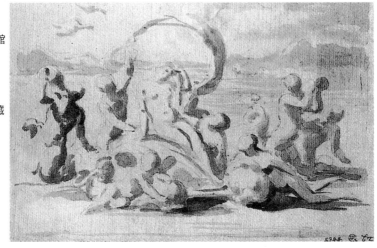

十二月四日，黎賽琉逝世。

一六四三　五十歲。五月十四日，路易十三駕崩。

一六四四　五十一歲。教皇烏爾班八世逝世，巴貝里尼家族
　　　　　受黜。著手為昌特羅繪作第二組「聖禮儀式」於
　　　　　一六四八年完成。

依普桑設計所作的大
理石雕像之一（左圖）

基督搬動十字架
素描　16×25cm
法國第戎美術館藏
（右頁上圖）

眺望羅馬平原
素描　15×40.5cm
聖彼得堡艾米塔吉美
術館藏（右頁下圖）

一六四八　五十五歲。創作第一件大型歷史風景畫。

一六四九　五十六歲。爲龐特爾繪作〈所羅門王的審判〉與
　　　　　第一幅自畫像，並著手爲昌特羅繪作第二幅，於
　　　　　次年完成。

一六五七　六十四歲。被提名爲聖路克學院院長，但加以婉
　　　　　拒。爲逝世的贊助者普梭繪作〈報喜〉。

一六五八　六十五～六十七歲。繪作「泛神論」風景畫：〈酒
　　　　　神的誕生〉與〈有戴安娜與俄里翁的風景〉。

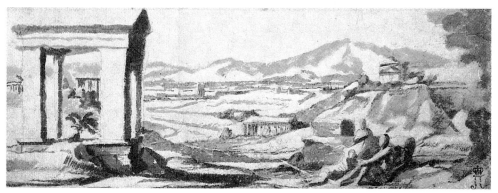

一六六〇　六十七歲。健康情形日漸衰退。雖然手顫抖不停，
　　　　　仍著手風景組畫「四季」。

一六六四　七十一歲。將未完成的〈阿波羅與戴芙妮〉交給
　　　　　紅衣主教馬西彌。其妻安娜–瑪麗逝於十月十六
　　　　　日。

一六六五　七十二歲。無法再作畫，逝於十一月十九日，次
　　　　　日葬於羅馬路西那聖羅倫佐教堂。

國家圖書出版品預行編目資料

　普桑：法國古典畫象徵 ＝Poussin／
何政廣主編.－ 初版.－ 臺北市：藝術家.民 88
面： 公分. --（世界名畫家全集）

　ISBN 957-8273-22-3

　1. 普桑（Poussin, Nicolas. 1594-1665）- 傳記
　2. 普桑（Poussin, Nicolas. 1594-1665）- 作品
集–評論 3. 畫家–法國–傳記

　940.9942　　　　　　　　　　88001948

世界名畫家全集

普桑 Poussin

何政廣／主編

發行人　何政廣
編　輯　王庭玫・魏伶容・林毓茹
美　編　林憶玲
出版者　藝術家出版社
　　　　台北市重慶南路一段 147 號 6 樓
　　　　TEL：（02）23719692~3
　　　　FAX：（02）23317096
　　　　郵政劃撥：0104479-8 號帳戶

總 經 銷　時報文化出版企業股份有限公司
　　　　　桃園縣龜山鄉萬壽路二段351號
　　　　　TEL：（02）2306-6842

分　社　台南市西門路一段 223 巷 10 弄 26 號
　　　　TEL：（06）2617268
　　　　FAX：（06）2637698
　　　　台中縣潭子鄉大豐路三段 186 巷 6 弄 35 號
　　　　TEL：（04）5340234
　　　　FAX：（04）5331186

製　版　新豪華彩色製版印刷有限公司
印　刷　欣　佑彩色製版印刷有限公司
初　版　中華民國 88 年（1999）3 月
定　價　台幣 480 元

ISBN　　957-8273-22-3
法律顧問　蕭雄淋
版權所有・不准翻印
行政院新聞局出版事業登記證局版台業字第 1749 號